介于手绘 主编　张高飞　赵龙 著

边走边画

旅行水彩手绘 一学就会

K 江苏凤凰科学技术出版社 · 南京

图书在版编目（CIP）数据

边走边画：旅行水彩手绘一学就会 / 介于手绘主编;
张高飞, 赵龙著. — 南京：江苏凤凰科学技术出版社,
2024.7

ISBN 978-7-5713-3930-2

Ⅰ.①边… Ⅱ.①介… ②张… ③赵… Ⅲ.①风景画
—水彩画—绘画技法 Ⅳ.①J215

中国国家版本馆CIP数据核字(2024)第003134号

边走边画　旅行水彩手绘一学就会

主　　　　编　介于手绘
著　　　　者　张高飞　赵　龙
责 任 编 辑　倪　敏
责 任 校 对　仲　敏
责 任 监 制　方　晨

出 版 发 行　江苏凤凰科学技术出版社
出版社地址　南京市湖南路1号A楼，邮编：210009
出版社网址　http://www.pspress.cn
印　　　　刷　文畅阁印刷有限公司

开　　　　本　718 mm × 1 000 mm　1/16
印　　　　张　10
字　　　　数　178 000
版　　　　次　2024年7月第1版
印　　　　次　2024年7月第1次印刷

标 准 书 号　ISBN 978-7-5713-3930-2
定　　　　价　39.80元

图书如有印装质量问题，可随时向我社印务部调换。

序

　　手绘是眼、手、心与物象交会下的艺术表现，是客观事物的真实表象和绘者自我的内在心象相融合的表达。

　　手绘也是一种对生活美好瞬间的记录手段，是在充分领悟生活中美好事物之后的一种正向反馈。

　　越是能在生活中发现美、感受美，越能滋养创作美的欲望，下笔也就越生动，这是因为绘画艺术的本源就是生活啊。

　　本书的主题，正是用手绘的形式记录一段美好的旅途。

　　几个爱画画的人走到一起，没有繁杂的缘由，只为简单纯粹地一起享受这段美好的旅途。

　　大家用心去体会生活，用画笔去充实闲暇，用多彩的声音说话……

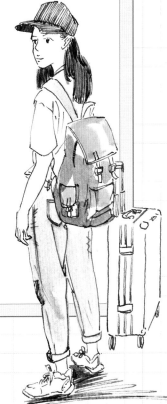

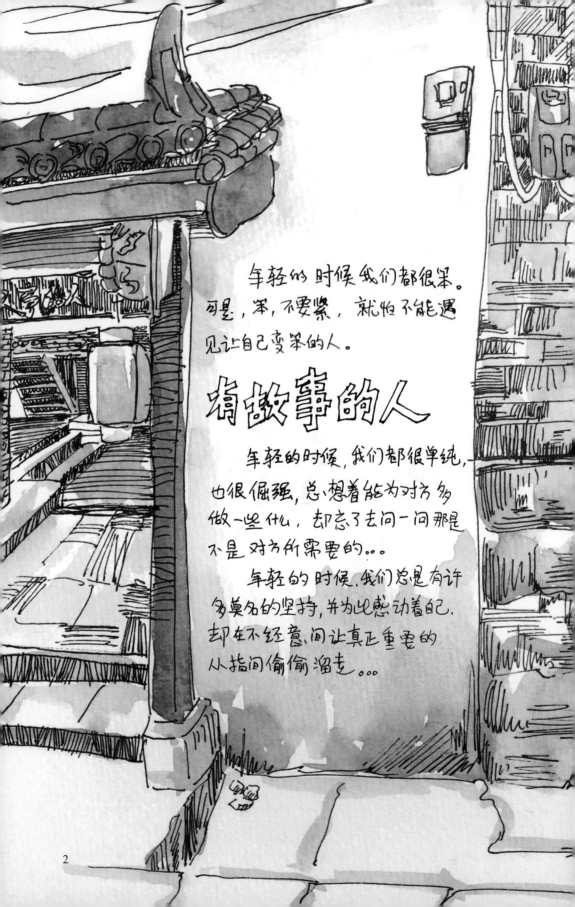

年轻的时候我们都很笨。
可是，笨，不要紧，就怕不能遇
见让自己变笨的人。

有故事的人

年轻的时候，我们都很单纯，
也很倔强，总想着能为对方多
做一些什么，却忘了去问一问那是
不是对方所需要的。。。

年轻的时候，我们总是有许
多莫名的坚持，并为此感动着自己，
却在不经意间让真正重要的
从指间偷偷溜走。。。

目录

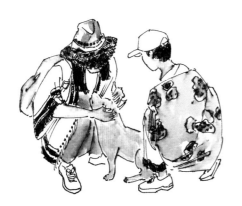

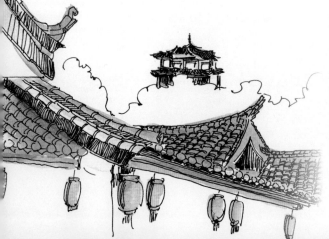

基础知识速成

关于透视

1. 一点透视

当物体的外立面与观察者的视平面平行时，便产生了一点透视。一点透视只有一个消失点。

2. 两点透视

当物体的外立面与观察者的视平面呈某种角度时，便产生了两点透视。两点透视有两个消失点。

3. 三点透视

当选取俯瞰或仰视的视度来观察物体时，就要考虑第三个方向上的消失点了。三点透视有三个消失点。

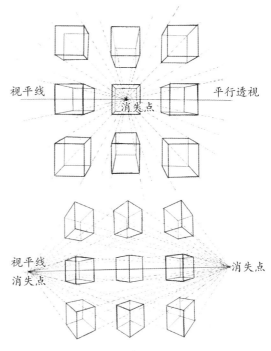

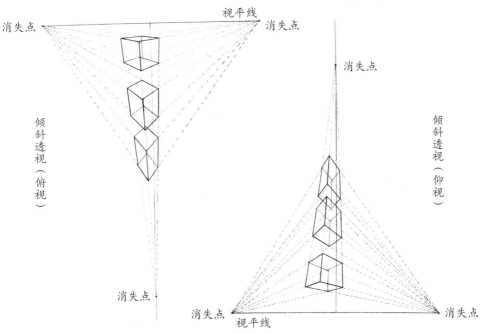

1

关于构图

1. 一角式构图

 其特点是景物主体只占据画面的一角，其他部分留白或只做简单处理。这种用大面积的留白来表现的画面适合营造写意速写画的缥缈感。

2. 半边式构图

 其特点是景物主体约占画面的一半，其他部分留白或只做简单处理。常用来表现树枝、电线杆等物体，形成的画面有一种空灵的美感。

3. 平远式构图

 这种构图方式通常采用直视并略带俯视的视角，一般用于表现一河两岸或一条路前后的景物，可以使表现对象更有层次感，将前面的景物与后面的景物左右"分开"，分割画面。

4. 高远式构图

这种构图方式通常采用仰望视角，以此表现所刻画景物的高大。此构图法要结合三点透视来使用。

5. 深远式构图

常用来表现街道或峡谷深邃的进深感。此构图法要结合一点透视来使用。

6. 组合法构图

可以将不同场景中的物体组合在同一幅画中。这种构图法一般用在刻画非现实场景中。

关于水彩

1. 关于水分

（1）笔中的水分

当笔的含水量十分饱满，但还不至于水滴不止时，笔肚圆粗，笔锋圆润，描出来的线条水润厚实，水分略高于纸面，这时颜料会有所流动。

当笔锋聚拢，笔肚水分变少，画出的线条中的水分均匀铺开，水分厚度基本与纸面平齐，这时颜料的流动性基本保持绘画时的状态。

当笔锋尖细，笔肚水分极少，画出的线条干涩，水分不能铺满笔所运行的轨迹上，出现斑驳质感，这时颜料的流动性很弱。

（2）颜料中的水分

当颜料中加入大量的清水时，颜料的流动性接近于清水，极其透明，透过颜料能看到纸的纹理，颜色淡雅，适合大面积铺设基础色，以增加画面的丰富性。

在颜料里慢慢加入水，可以看到，随着加入水量的一点点增多，颜料的流动性也随之增强，逐渐变得透明。

当颜料从颜料管里刚挤出来时，颜料黏稠，类似于丙烯颜料或者水粉颜料，主要用在不透明的地方，如高光处；或者需要厚盖的区域，如画坏的地方；或者需要肌理的区域，如树干、石头等部分。

（3）纸中的水分

水分表面略高于纸面时，用颜色在纸面上绘出笔痕，能看到颜色随着水分四处流淌，这时我们将绘画板慢慢倾斜抬起，由于重力的影响，颜色也随之流淌，笔痕会逐渐扩散。

能看出纸面上的水分在微微反光，但是水分与纸面基本没有高度差，这时用颜色在纸面上绘出笔痕，可以看到随着时间推移，笔痕和颜色会小面积扩散。

水分在纸面上没有反光，纸面摸起来微潮，此时用颜色在纸面上绘出笔痕，颜色基本没有扩散，但笔痕边缘略有晕染。

在没有施加水分的纸面上涂抹时，颜色不扩散，笔痕边缘明显。

2. 关于水彩中的颜色

（1）水彩颜色基础知识

三原色：最基础的三种颜色，其本身是其他颜色无法调制出来的，即红色、黄色、蓝色三种颜色。

间色：指三原色中任何两种原色做等量混合调出来的颜色。如，红色+蓝色=紫色，黄色+红色=橙色，黄色+蓝色=绿色。

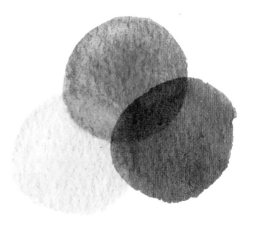

色相：指色彩的相貌，是色彩的显著特征。光谱上的黄、绿、青、蓝、紫、红、橙就是七种不同的基本色相。

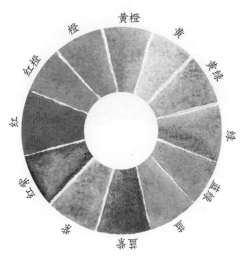

色相环

色相环以环状排列光谱色。通过色相环可以清晰、直观地分析、辨识出颜色与颜色之间的承接关系。

在水彩画的绘制中，一般情况下24色基本已经足够使用了，但是我们还可以多加尝试，让颜色与颜色彼此相遇，"碰撞"出更多的色彩。

纯度：指色彩的鲜艳度，又叫彩度或饱和度。一个颜色所包含的其他颜色越少，纯度就越高；含其他颜色越多，纯度就越低。

下面中用茜红色加温莎黄色调和出橙色，再用橙色加温莎蓝色调和出深灰色。在这里，茜红色、温莎黄色、温莎蓝色纯度高，橙色次之，深灰色的纯度最低。

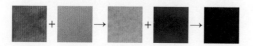

明度：指色彩明暗、深浅的程度。图中由右向左，明度逐渐降低。

明度与水彩颜料的含水量有关，调和的水分越多，颜色越浅，明度越高。

即使只用一种颜色的颜料，配合不同的明度变化，也能演绎出复杂的视觉效果。如下图。

（2）水彩颜色特性——透明性

水彩画与油画、丙烯画最大的不同，就是水彩的彩色很"薄"，具有一定的透明性。但是这种透明性也是相对的，不同水彩颜色的透明性是不同的。怎样才能知道哪种颜色相对透明，哪种颜色相对不透明呢？可以用黑色马克笔画一条线，黑色干透后将不同水彩颜色画到黑色线条上，水彩颜色几乎消失了的就是相对透明的颜色，"浮"在黑色马克笔线条上的水彩颜色就是相对不透明的颜色。叠加颜色时，相对不透明的颜色的薄涂会使"干净"的颜色变"脏"。如果叠加颜色，最好先用着色稳定的相对透明的颜色，将相对不透明的颜色的薄涂放在最后进行。

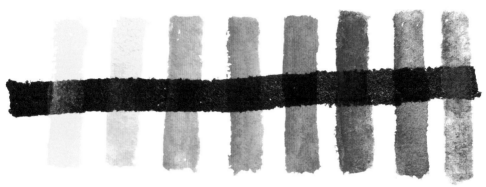

本书常用色号

① 柠檬黄	② 淡黄	③ 中黄	④ 橘黄	⑤ 朱红	⑥ 玫瑰红
⑦ 深红	⑧ 紫罗兰	⑨ 群青	⑩ 钴蓝	⑪ 酞青蓝	⑫ 普蓝
⑬ 中灰	⑭ 湖蓝	⑮ 土黄	⑯ 土红	⑰ 赭石	⑱ 生褐
⑲ 熟褐	⑳ 草绿	㉑ 中绿	㉒ 青绿	㉓ 翠绿	

写在旅行之前

　　人生就像一场旅行，不必在乎目的地，要在乎的，是沿途的风景，以及看风景的心情。

　　旅行有时候也像是人生，也许你知道下一个景点是哪里，却不知道在那里你会得到怎样的惊喜和际遇。

　　所以，就让我们怀揣着热忱上路吧。哦，别忘记带上画纸和笔，不妨记录下旅途上那些点点滴滴的感悟，还有那些曾经温暖过和感动过我们的人。所有的这一切，或许会成为人生中的一道道心灵鸡汤。

旅行准备

暑假的一天，我正在懒懒散散地躺着刷手机，两位好朋友突然提出想来一场三人旅行，于是大家在微信闺蜜群"17美吧耍吧"里畅聊着。一次说走就走的旅行就这样成行了……

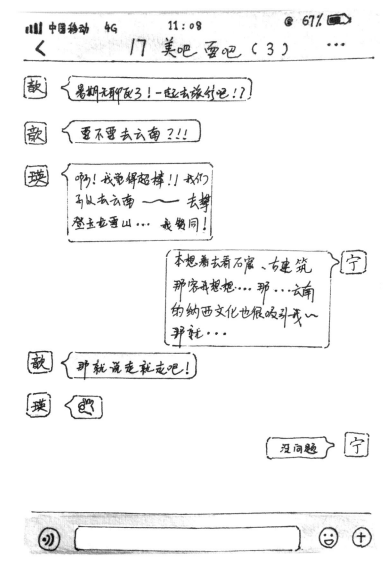

于是，大家开启了热火朝天的做攻略模式。

起飞 ✈ 石家庄 —4小时→ 丽江

DAY.1　　出发　✈　抵达丽江古城

DAY.2　　茶马古道·骑马 ♡ 拉市海 ♡ 宋城·丽江千古情演出

DAY.3　　玉龙雪山 ⇒ 蓝月谷

DAY.4　　漫步束河古镇 〰 车位品游大研古镇

DAY.5　　香格里拉·普达措国家森林公园 ✈ 独克宗

DAY.6　　纳帕海 ♡ 夜游丽江大研古镇

回程·丽江 —4小时→ 石家庄 ✈ 〰 太累了，补觉中…

其实我本来计划着来一场"文化苦旅"的，想看看石窟、古建筑，感受古代中国文化，但另外两人想去攀登玉龙雪山，想去逛古城。哎……那就随她们吧。

我即刻开始收拾行囊。

对了，我宁公子（本人自称）可是个美术爱好者，我决定用水彩速写的形式记录下这次旅行。

画材的选择以方便轻捷为第一准则，要适宜旅游速写用。所以我只带了自动铅笔、橡皮、黑色中性笔（勾线专用）、钢笔、固体水彩颜料盒（含调色盘的那种）、水彩画笔、速写板，还有一摞水彩画纸。嗯，这些就可以了。

出发

　　清晨，友人们在正定机场候机大厅会合，准备登机。旅途即将开始，大家都很兴奋。

"公子们"的合影

> 人齐了，一起合个影吧。从左至右：歆公子、瑛公子、宁公子（我）。

1 用铅笔把大致轮廓画出来。注意三人衣服上的文字和背景的透视关系。

2 用黑色中性笔勾画人物轮廓。用线条画出直发的质感。头发后面的线条密集一些，表现出厚度感。分别用柔顺的线条和直线画出左边人物帽子的柔软质感和中间人物帽子的坚硬质感。注意用线条表现人物胳膊的穿插关系。画出后面的背景，注意座椅和窗户框架近大远小的透视关系。

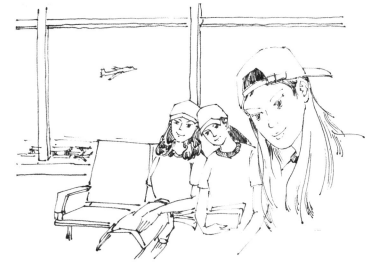

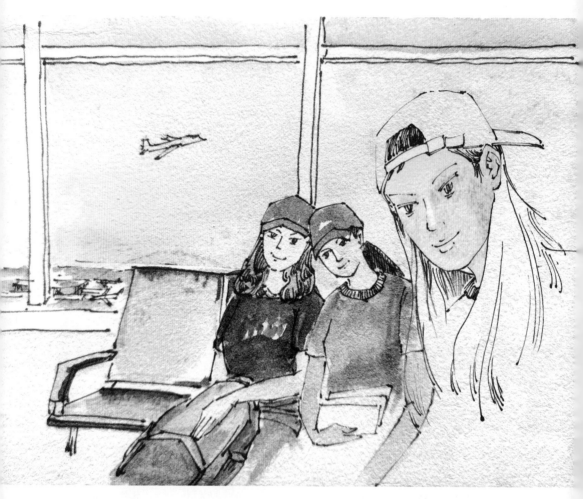

用16号色加水，画出头发。用13号色加水，画出左边人物衣服的明暗面，再
加入微量12号色和水，画出右边人物的衣服和帽子。注意深浅关系的处理。
再用14号色加水晕染出窗外天空，趁湿，用4号色晕染出晨曦部分的光晕。

晒机票

三张机票由"史上最靠谱"的宁公子（我）掌管，晒机票纪念一下吧。

1 用流畅的线条画出三张机票和帽子、手部的轮廓。注意手部线条的穿插关系和帽子柔软的质感。

2 用黑色中性笔勾画出帽子和腿部的线条，重点塑造出明暗面以及帽子上突起线孔的明暗面。

3 用流畅的线条继续画出手部的穿插关系，丰富皮肤细节的线条。

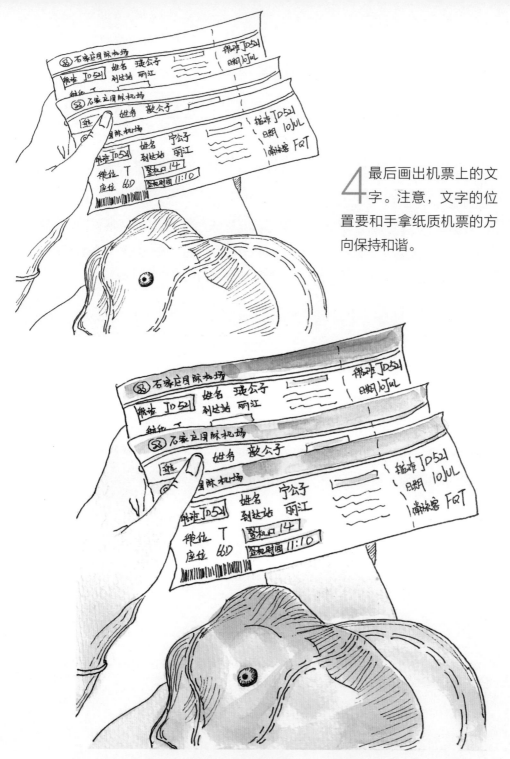

4 最后画出机票上的文字。注意，文字的位置要和手拿纸质机票的方向保持和谐。

5 用9号色画出机票上面蓝色的部分，分出深浅关系，深色的部分铺色两遍。用21号色加些水后，再加上一点17号色调色，画出帽子部分。最后用一点15号色加水，画出皮肤的明暗。

舷窗外

出发啦！去拥抱四季如春的丽江啦！

1 用铅笔画出机舱外的景色。注意路面近大远小的透视关系。

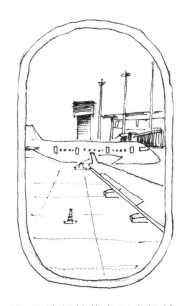

2 用流畅的线条画出机舱外的景色。注意用线条表现出明暗面。

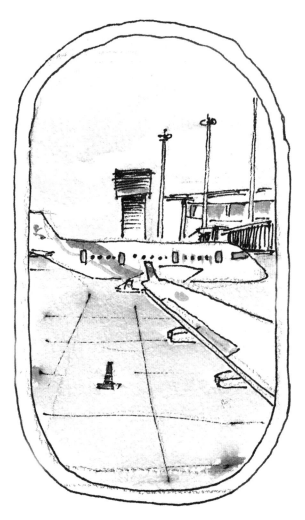

3 用10号色加一点15号色调色，加水后画出天空的深浅层次，深部须铺色两遍，再用13号色加一点21号色调色，加水后画出地面的深浅层次。同理，画出其他物体的固有色，表现出明暗面。

抵达丽江，开启"逛、吃、买"模式

终于到达目的地，三人迅速到旅店丢下行囊，迫不及待地在古城里各种逛、吃、买，感受丽江大研古城的点点滴滴……

宁公子拖行李照

抵达目的地——丽江三义机场。

啊，有人偷拍我拖行李！嗨，谁叫我宁公子英俊潇洒呢，拍吧拍吧。

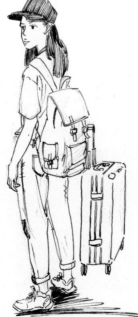

1 用铅笔把人物的大致轮廓画出来。

2 用钢笔画出人物的详细轮廓。注意，画头发时线条要前疏后密，帽子和衣褶、鞋子部分的线条要画出轻松的感觉，体现其质感。

3 先用3号色加水画出书包的中黄色部分，亮面留白，表现出立体效果。再用10号色加微量23号色调色，添水后画出书包的蓝色主色调。用19号色加水后画出裤子，最后完成画面。

丽江大研古城

到达第一站——丽江大研古城，感受古城带给我们的最初印象。哦，对了，这也是我们的驻扎地。

1 用铅笔把水车和后面建筑的大致轮廓勾画出来。

2 用黑色中性笔把前面两个水车的轮廓画出来。最前面的水车要比后面的水车画得详尽些，突出前后关系。注意，画出前面水车的整体明暗面，塑造明暗面的线条时，线条的方向要和物体的本身线条的方向相一致。

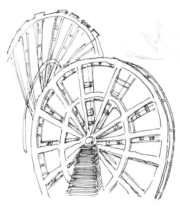

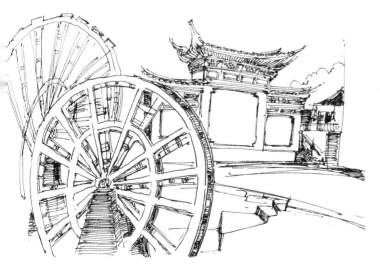

3 用黑色中性笔把后面建筑及风景和靠前的台阶画出来。要保证线条的流畅性，塑造出黑、白、灰三大面，体现出体积感。最后用黑色中性笔根据建筑的走向画出建筑体上的文字，使得画面更完整。

4 用10号色加适量的水，画出后面建筑墙体部分的深浅变化，再用19号色画出建筑屋檐的明暗面，最后用16号色加水画出前方的地面。最靠前的两块地面为暗面，相对较深。左前方的地面用18号色画出，右前方的地面用16号色加微量23号色调色后画出，要有深浅变化。

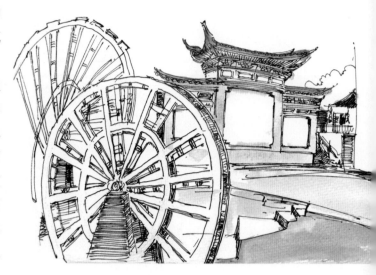

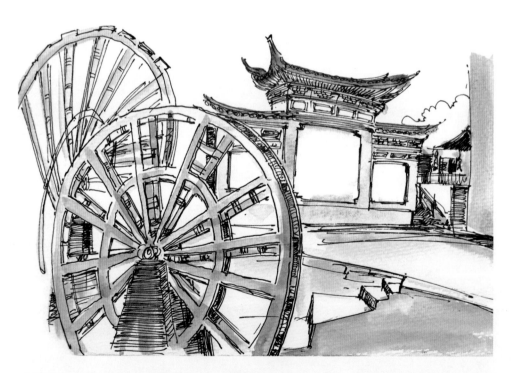

5 最后用16号色加适量的水，给前面两个风车上色。要注意前后关系，前面的水车较深较细致，暗面铺色两遍。再用16号色添水，再加一点5号色调色，铺后面的墙体、建筑部分的固有色，以完成画面。

立即到旅店丢下行囊，我们在古城里兴奋地逛、吃、买。

我从瑛公子随手拍下的照片中挑了这张临摹，赐名《宁公子、歆公子挑披风图》。

1 用铅笔轻轻勾画出两个人物和后面衣物的大致外形轮廓线，同时轻轻带出头发的方向。用铅笔轻轻勾画出两个人物身上和手上拿着的衣物的纹饰，纹饰的线条走向要和衣服的垂感状态一致。

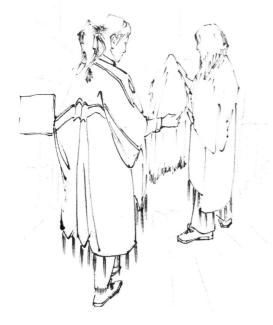

2 用黑色中性笔沿着之前的铅笔痕迹画出画面主体物的外轮廓线，保持线条的流畅性。

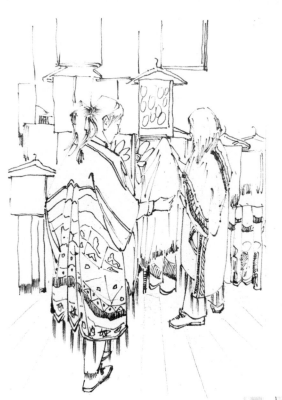

3 用黑色中性笔画出衣服上面的纹饰，使画面趋于完整。

4 画面颜色较多，铺色时一定要突出前面的两个人。可以从颜色的明度对比上加以区分——后面衣物部分的所有颜色调色时适当加入微量的13号色，以加深厚重感，这样前面的两个人物就"突出"了。

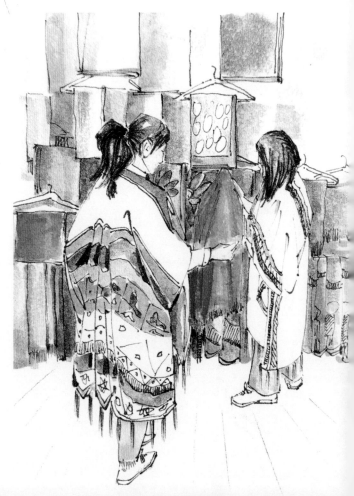

在古城里信马由缰地溜达，转角遇见一面墙，使得我驻足、品味许久……

1 用铅笔轻轻勾画出墙体的大致轮廓线，注意定准位置。

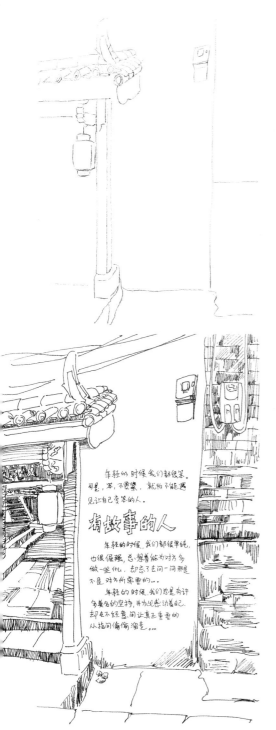

2 用铅笔写出墙体上的字。用铅笔继续丰富画面细节。

3 用黑色中性笔把整个画面的黑、白、灰三大面区分出来，塑造出体积感。

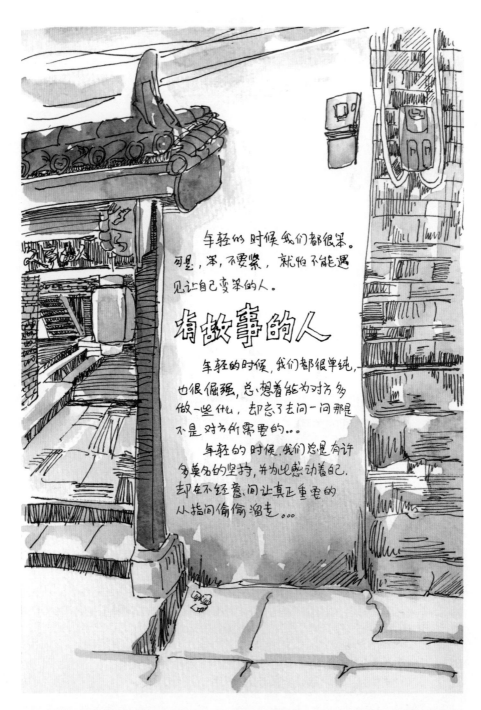

年轻的时候我们都很笨。可是,笨,不要紧,就怕不能遇见让自己变笨的人。

有故事的人

年轻的时候,我们都很单纯,也很倔强,总想着能为对方多做一些什么,却忘了去问一问那是不是对方所需要的。。。

年轻的时候,我们总是有许多莫名的坚持,并为此感动着记,却在不经意间让真正重要的从指间偷偷溜走。。。

4 用17号色适时控水,画出门框的深浅变化。用18号色加微量的8号色调色,画出屋檐的明暗效果。用13号色加水,画出地面、墙体等部分的固有色,最后观察每个部分的色彩倾向,再用合适的颜色丰富画面。

继续闲逛，大家口渴了，来到了一家饮品店，等待小姐姐调制美味的饮品。

1 用铅笔轻轻勾画出场景轮廓线，定准位置，注意物体间的关系。

2 用铅笔继续画出前面左边的物体，注意物体的放置要与桌面的朝向一致。

3 继续用铅笔画出画面中最靠前的几个物体，让画面更完整。

4 用黑色中性笔按照铅笔稿，用流畅的线条勾画出整张画。

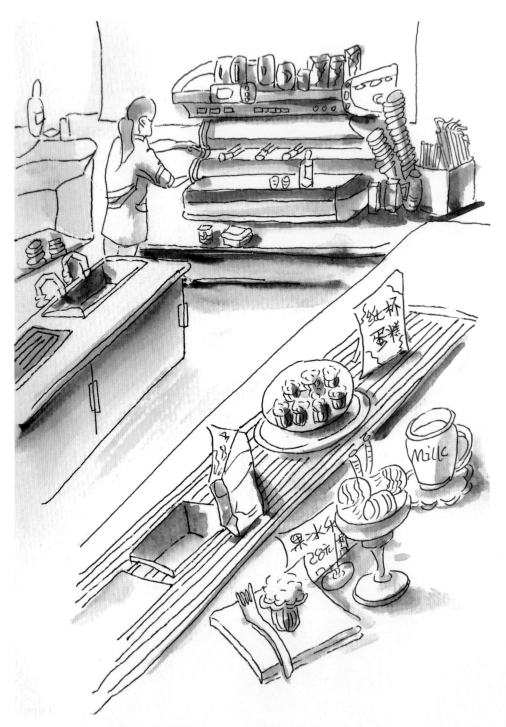

5 用17号色加微量的18号色调色，加适量水，画出画面中物体的明暗面，暗
面部分可第二遍铺色，强化出立体效果。

古城街景

继续静心呼吸着丽江的空气，体验着古城内特有的木板建筑和石板路……

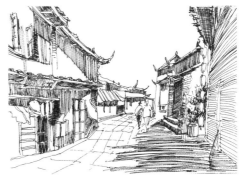

1 用黑色中性笔画出街道及建筑的大致外形轮廓线，再用黑色中性笔画出建筑的结构线和远处人物，稍带画出屋檐部分的暗面，让画面初现立体效果。

3 用16号色画出整个建筑及地面的明暗变化。暗面部分可以适当多铺一遍颜色。

2 继续画出建筑整体的暗面部分，加深屋檐下及屋内的暗面，让画面更具立体效果。然后画出地砖的轮廓。

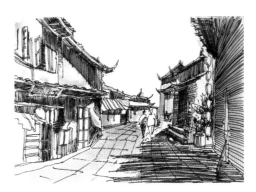

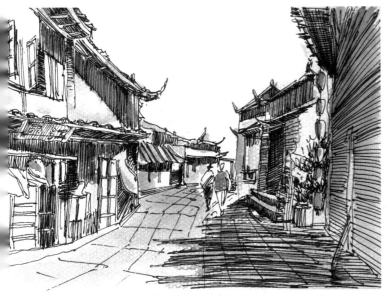

4 用7号色画出灯笼的深浅变化，用6号色和22号色加微量23号色调色，画出人物的衣服和屋檐部分。

古建筑与花仙子

零零落落的古建筑，很容易迷路……果不其然。哈哈，那就将错就错吧。
一不小心就和从古建筑内冒出来的花仙子们相遇了，和它们打个招呼吧。

1 用铅笔勾画出建筑的大致轮廓线。

2 用黑色中性笔画出建筑物的大致形状，要表现出屋顶上砖瓦的线条轻松感。

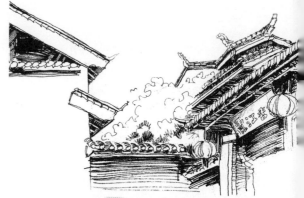

3 继续加深建筑屋檐下的暗面。此部分线条要流畅，用笔要有轻重缓急，使画面空间感更强。

4 先用浅灰色画出暗面，再画出建筑和花草的固有色，让画面更加完整。

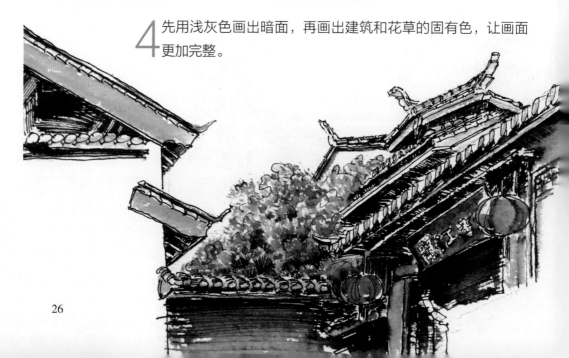

花卉的刻画技巧

用上文中的花卉举例。先用浅灰色画出花的暗面，趁湿再加入环境色，即建筑的土红色和花朵的粉紫色，让暗面更丰富。再画出花卉固有的明暗部的颜色，可用6号色和16号色调色。注意花卉部分均以点状勾画，花卉上部须把毛笔笔锋打散画出。

其他花卉的着色及用笔方法

❶ 本图中的花卉部分均用笔的侧锋画出。注意，着色时不用平涂满整个花瓣，留白部分要显得轻松，不刻意。暗面部分可以多次铺色，让暗面更暗，体现出立体感。

❷ 本图中的花卉部分用笔以侧锋平涂为主，趁颜料未干画出花蕊部分的深黄色，最后用笔敲出黄色的点状花蕊。

❸ 刻画此花草时用笔要轻松流畅，用绿色点染出叶子。注意，用笔要有粗有细，体现变化之感。要趁湿点画出红色果实。

追寻茶马古道的古老印迹

清晨出发，至茶马古道，一路嬉闹。

途中偶遇齐刘海马，三人爆笑。

歆公子、瑛公子和狗狗

大清早，三人在去茶马古道候车点的路上偶遇一些晒太阳的丽江狗狗，歆公子和瑛公子不时停下逗狗。

1 用铅笔轻轻勾画出人物和动物的大致轮廓线。

2 继续丰富人物身上的衣褶和动物的轮廓线。

3 用黑色中性笔画出大致轮廓线，重点刻画人物衣帽和鞋子上的纹饰，注意用笔要流畅。

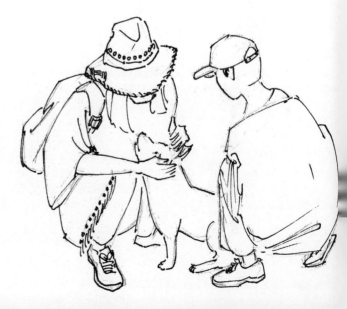

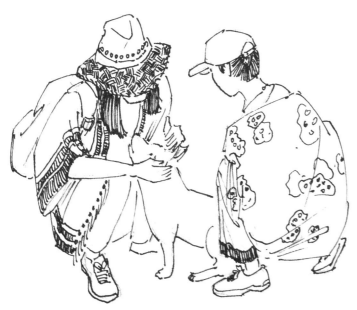

4 继续画出人物的头发和衣服纹饰的线条，让画面趋于完整。

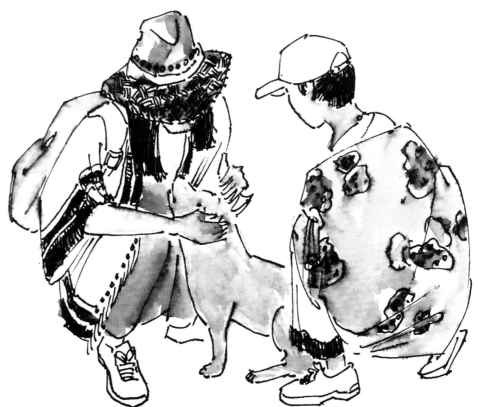

5 用14号色加微量15号色调色，再加入适量的水画出书包和衣服的主色。趁颜料半湿状态，用微量7号色点出衣服上的花卉装饰。以15号色加微量3号色调色，画出狗的身体，注意明暗变化。

古道旁的歪古树

到达写有"茶马古道"文字的经典一景，但是这里最博眼球的是超有感觉的、歪歪的古树。

1 用铅笔轻轻勾画出物体的大致轮廓线，要表现出线条的流畅感。

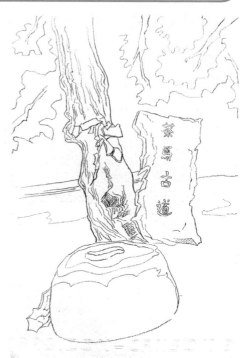

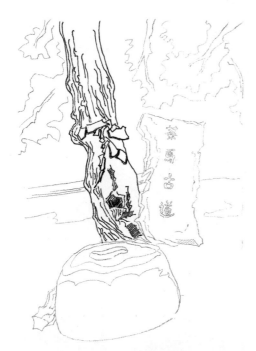

2 用黑色中性笔画出树干部分。注意线条的疏密关系，重点是使用轻松的线条画出树皮的纹理。

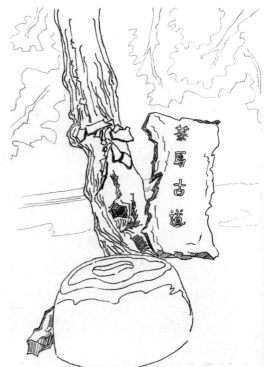

3 继续画出前面井口部分和后面石头的轮廓线，重点画出石头的质感，要分出明暗面。

4 用流畅的线条画出背景，让画面趋于
完整。

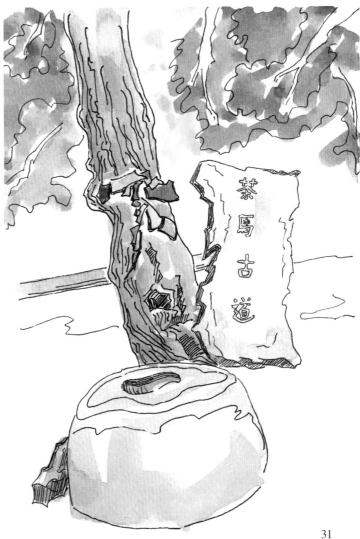

5 用17号色加微量
的19号色调色，
画出树干部分的明暗
效果；用13号色加12
号色调色，画出石头
部分的暗面；最后用
20号色和21号色加16
号色调色，画出树叶
部分。

上文中的树干纹理多呈不规则状，刻画时要以线条的稀疏和密集表现其龟裂程度的大小。注意，线条的方向要与树干的纹理走向保持一致。

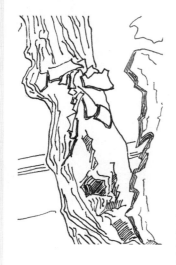

不同类型树干的刻画技巧

❶ 小树干要用简单概括的线条去表现，再添以树干上微量的纹理，顺势画出树干的走向。

❷ 南方的大树很多上部长有藤蔓，粗壮的树干下部有细密的纹理，下笔时要把握好这些特征。下笔时，下部要多以短小的排线为主，上部则概括性地勾画出轮廓即可。

❸ 在这种仰视角度下，应体现近大远小的透视感。下部树干的纹理较上部要稀疏，这样才能更好地体现出空间感。

骑马的公子们

骑马感受曾经的茶马古道。我帮歆公子和瑛公子拍了一张背影照。

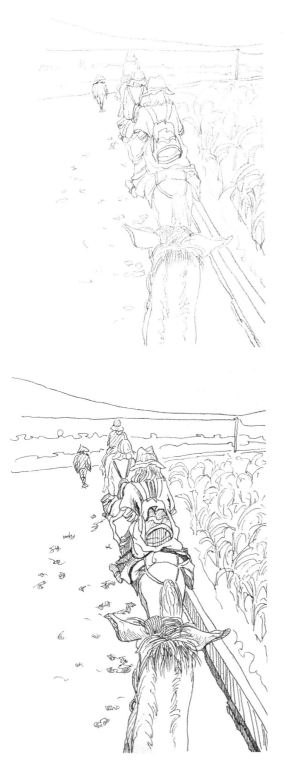

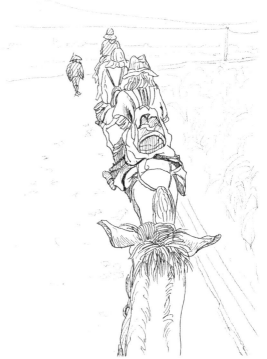

1 用铅笔画出人物和环境的大致轮廓线,适当勾出细节。

2 用黑色中性笔画出人物和马匹,要表现出明暗面。

3 用轻松的线条画出背景部分。

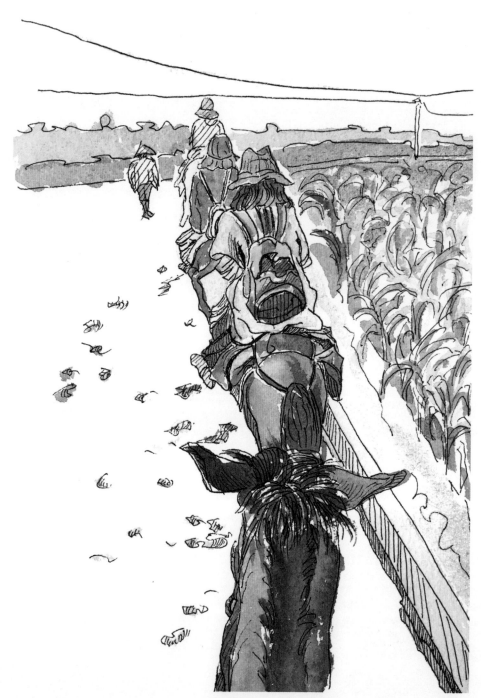

用17号色和18号色调色，加入适量的水，画出马匹部分的明暗面，着重刻画最近的马匹。再用21号色、23号色和16号色调色，加入适量的水，画出后面的植物和远景部分，完成整幅画面。

云端马帮

我们终于到了云端马帮。嘿，这儿还真是个很有穿越感的地方。

1 用铅笔画出马匹和后面建筑的大致轮廓线，捎带画出细节。

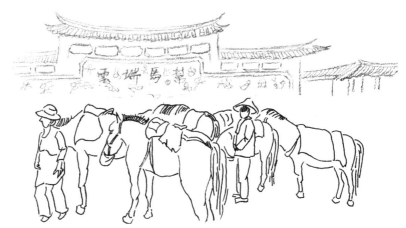

2 用黑色中性笔画出前面的马匹和人物的轮廓线，用线要流畅、舒展，不要卡顿。

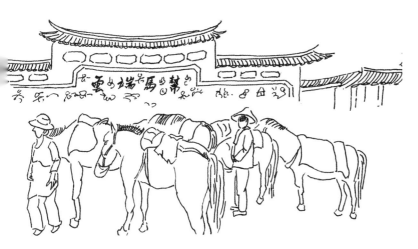

3 继续画出后面建筑部分的大致轮廓线，画出墙体上的装饰，重点画出屋檐上砖瓦部分的细节。

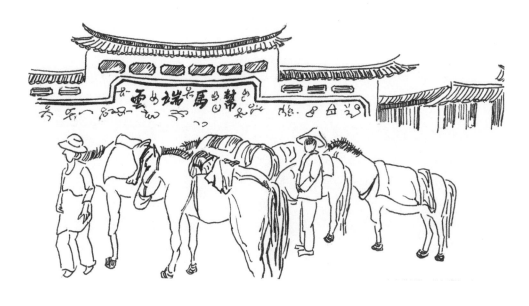

4 加强整个画面的暗面部分，使得画面空间感更明显。

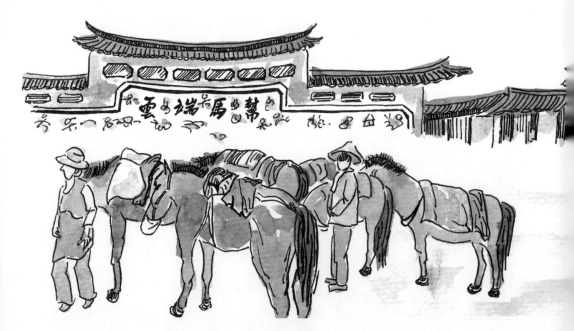

5 用18号色、19号色、17号色画出马匹部分的明暗关系和前后关系，再用13号色画出后面墙体的主色调，其余物体和人物的颜色不要过于"抢镜"。

齐刘海马

下马后，转脸看到了一匹留着齐刘海的马，三人爆笑。

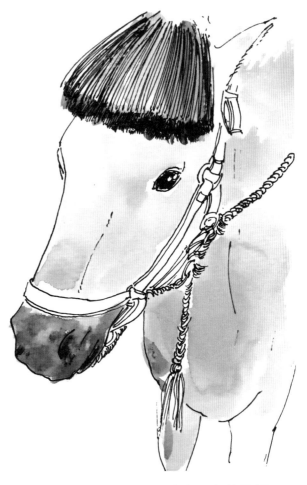

1 用铅笔轻轻勾画出马头的大致轮廓线。

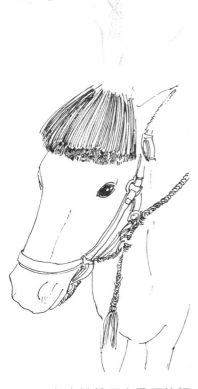

2 用黑色中性笔画出马匹的细节部分。这一步的重点是画出"刘海"的空间感和绳子的纹理，线条要流畅。

3 用16号色加水轻轻晕染出马身体的颜色，再加入微量的18号色调色，画出马嘴部分的暗面，最后用19号色把鼻孔暗面画出。

逛游拉市海，秒变易怒体质

在拉市海有很多经典的拍照点，必然少不了各种拍、拍、拍。

疲惫的三人等待前往下一站时，居然发生了一段小插曲……

宁公子与小白桌

好有文艺感的抓拍，我决定了，此图就赐名《宁公子与小白桌》。

1 用铅笔勾画出画面的轮廓线，注意近大远小的空间关系。

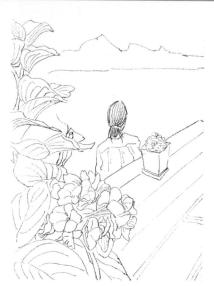

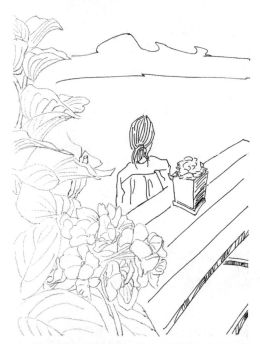

2 用黑色中性笔画出人物的外形轮廓线。继续画出前面的木桌及桌面上的盆栽和后面的远山。画出前面物体的暗面，突出立体感。

3 最后用黑色中性笔画出前面花卉的大致轮廓及细节部分，让画面更完整。

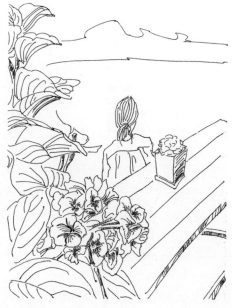

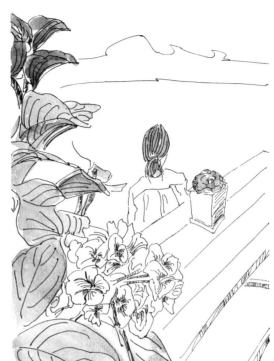

4 用23号色、20号色画出最上面的
植物部分，再用23号色加入微量
的21号色和16号色调色，画出下面的
植物部分，最后用合适的颜色画出画
面的其他物体和人物部分。

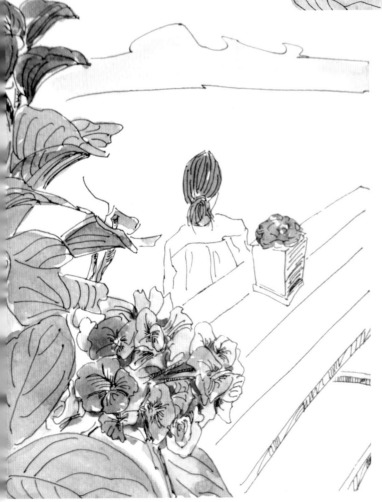

5 用8号色画出前
面花卉的明暗
面，再用14号色加微
量的13号色调色，画
出远山。

叶子正面：

　　叶子的正面朝向画者，此角度较平面，近处叶子需画得详细些，叶边需点染着色，让近处的叶子更生动、鲜活。

叶子反面：

　　叶子的反面构造较立体，需表现出明暗关系，叶片才显得有立体感。

小店角落的花草

进了一家小店，最吸引我的还是角落里的花草，决定把它们画出来。

1 用铅笔轻轻勾画出盆栽和台阶的大致轮廓线。

2 用黑色中性笔流畅而轻松地画出物体的轮廓线，并画出细节，让画面更加丰富。

3 最后用16号色、17号色画出花盆和台阶的固有色。注意，要层层铺色，暗面可适当多上一遍颜色，使得画面的空间感更强。用20号色和微量的1号色、21号色调色，画出植物叶子的部分。

峭壁旁的人家

休息区，等待前往宋城丽江千古情的车辆，顺便到附近溜达，发现一处私宅外景很有意境，随手来一张速写。

1 用铅笔轻轻画出建筑部分和几条电线的大致轮廓线。

2 用黑色中性笔画出画面的轮廓线，并丰富细节。重点画出建筑的明暗关系，让建筑更加具有立体效果。注意线条的走向和建筑本身的方向相一致。

3 用16号色画出房屋的明暗变化，再用22号色和14号色画出部分砖瓦，注意深浅关系。

歆公子的倩影

由于昨晚玩得太嗨，导致睡眠严重不足，所以三人都有一些易怒。大家顶着黑眼圈，有了一点火药味……不过很快就和好了。

1 用铅笔轻轻画出画面中物体的大致外形轮廓线。

2 用黑色中性笔画出人物及前面盆栽的轮廓线，并丰富细节。继续用流畅的线条画出前面船的轮廓线。

3 最后画出后面的船等物体。要注意营造三条船的前后位置关系。

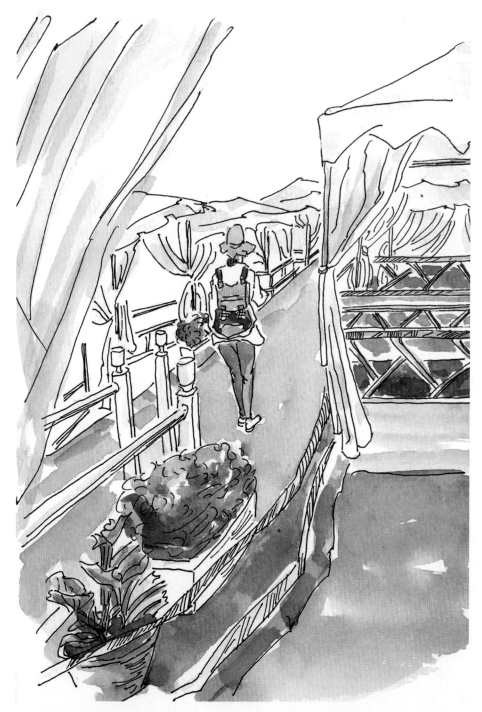

4 用10号色和微量的14号色、15号色画出甲板的明暗变化，再画出剩余画面的固有色。

雅舍小憩

和好后，三人在沙发上吹着微风小憩，观望到一处幽静的景色。

1 用铅笔勾画出物体的大致轮廓线，定出位置。

2 用黑色中性笔画出物体的具体外形轮廓线，并强调出明暗关系，注意暗面线条的方向须随物体结构而定。

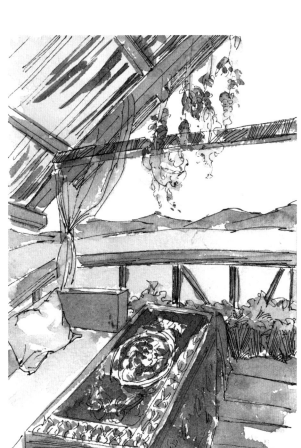

3 用12号色画出近处的桌布，趁湿用微量的11号色晕染暗面，扶手及屋顶部分用10号色加微量的12号色调色画出，屋顶暗面须趁湿用13号色画出。

畅游宋城

满怀期待地前往宋城，观看了丽江千古情演出，果然不失所望。可对于我们来说，在宋城里的际遇，让我们三人更加懂得感恩！

丽江千古情

来到了宋城丽江千古情的入口处。真的很有画面感，一时技痒，没忍住，就随手来了张速写。

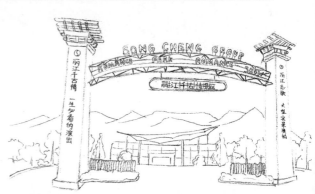

1 用铅笔画出画面中物体的大致轮廓线。注意建筑的前后空间关系，尤其是最靠近前入口处的空间关系。

2 用黑色中性笔画出入口处上面部分的细节线，注意线条的粗细和疏密关系。继续画出两侧柱体的轮廓线，画出明暗面，让建筑更加立体。

3 最后画出后面背景的外形轮廓线，让画面更加完整。

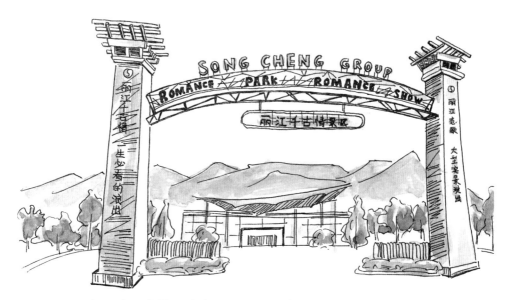

4 用14号色画出远山的深浅变化，用12号色加13号色调色，画出大门石柱的
暗面，再加水画出石柱的亮面。用21号色画出树木的明暗面，最后画出剩
下的物体即可。

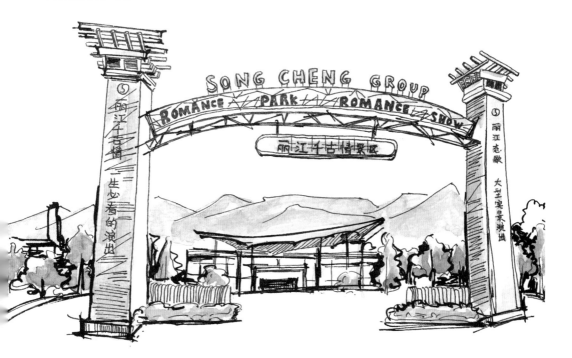

5 用黑色钢笔画出整幅画面下方的大致轮廓线，注意线条要轻松，要表现出画
面的稳定感。

白塔与风马旗

这座白塔看起来很有神圣感，决定把它画下来。

1 用铅笔轻轻画出白塔和旗子的大致外形轮廓线。

2 用黑色中性笔画出物体的轮廓线，画出白塔的暗面。要表现出旗子迎风飘扬的不同状态和近大远小的位置关系。

3 用6号色加微量的7号色调色，画出红色旗子，用14号色画出蓝色旗子的深浅变化，再用12号色画出柱体的暗面。注意，柱体的暗面灰度不要过深，也不能过浅，颜料加水的比例要把控好。

4 最后用3号色、20号色等颜色，适当加水，画出剩余旗子的固有色。

木府招婿

宋城内，三人幸运地赶上了"木府招婿"演出。

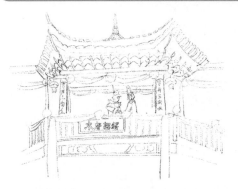

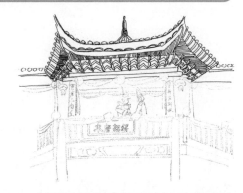

1 用铅笔轻轻画出画面中的人物和建筑的轮廓线，定出位置。

2 用黑色中性笔画出建筑的屋檐部分，屋檐下的线条须注意疏密关系，要表现出明暗面。

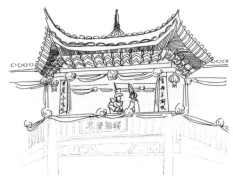

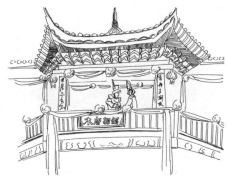

3 继续以流畅的线条画出人物及建筑中间饰物部分的外形线。

4 再画出扶手等建筑下方结构部分的轮廓线。

5 用黑色钢笔以轻松、流畅的线条画出整个建筑的暗面部分，让画面的立体效果更加明显。

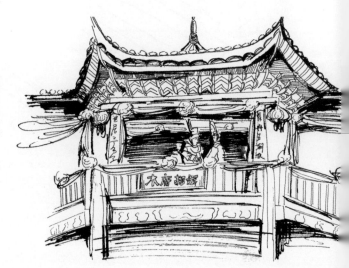

6 用22号色加微量的12号色调色，画出屋檐部分的明暗变化，再用6号色加微量的7号色调色，铺出红帐部分的固有色。铺中间上面部分的红帐颜色时，需适当加一点1号色调色，让画面有冷暖色调对比。

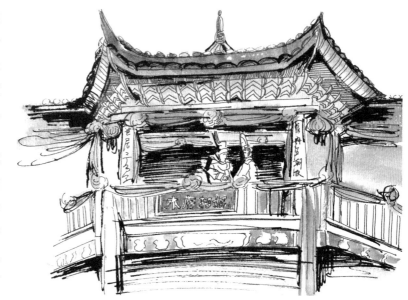

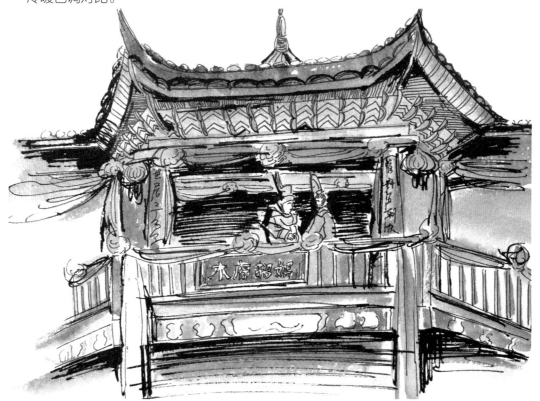

7 用18号色加一点17号色调色，画出建筑的木质结构。调色时颜料中的水分要适当，控制好颜色的明度。

云南米线

观看完演出后，大家一起吃了一顿非常有地方特色的晚餐——云南米线。
嗯，好吃好吃。

1 用铅笔轻轻勾画出三碗米线的外形
轮廓线和桌布上的纹饰线。

2 用黑色中性笔画出三个碗和勺子的
轮廓线。下笔前要体会一下每个勺
子与碗之间的空间关系，再画出线条。

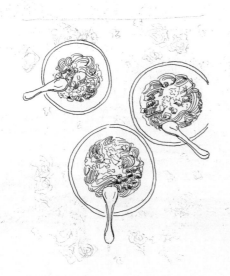

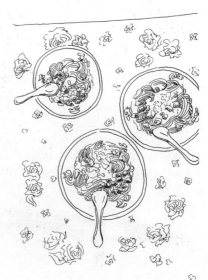

3 继续画出碗内米线等食物的相互
关系，线条表现应有疏有密。

4 最后把桌布上的纹饰画出来，让
画面更完整。

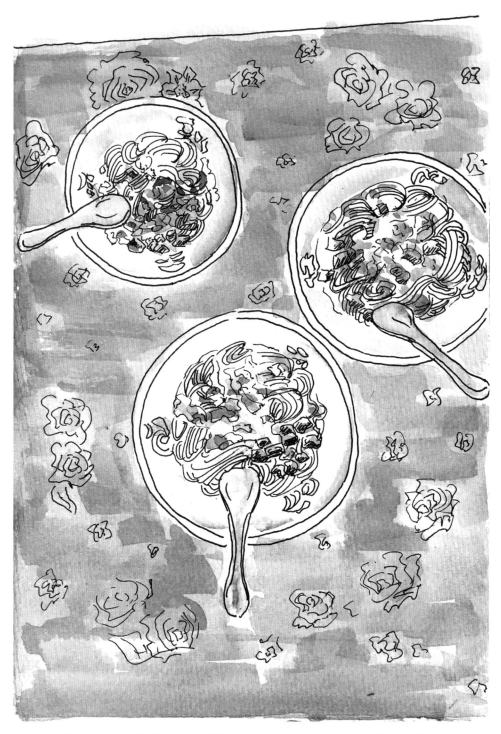

5 用10号色加入微量的16号色调色，画出桌布的蓝底，再用17号色画出三个碗的内部明暗面，最后画出食物和勺子的颜色。

米线的刻画技巧

　　米线属于汤类主食，只需用线条刻画出在汤面以上露出的部分即可。刻画时要多用中长弯曲的线条来表达，以表现出米线的柔软感，最后点缀出漂在汤上的香菜、肉、蘑菇、青菜等部分。

米饭的刻画技巧

　　米饭无需一颗颗刻画，主要画出碗内顶部的部分米粒，其余的米粒简要勾勒出大致外形的轮廓线即可。

一览雪山之壮美

首次感受"山下下雨，山上下雪"的自然奇观。

不惧风雨，三人勇攀最高峰！

鼓起来的饼干袋

乘坐索道到达玉龙雪山的半山腰，准备爬雪山。歆公子建议大家爬山前补充能量。拿出袋装饼干一看，嘿，它居然鼓起来了。中学物理课上学到的气压知识诚不欺我。

1 用铅笔轻轻画出物体的大致外形轮廓线。

2 用黑色中性笔画出轮廓线，重点画出饼干袋封口处的线条质感。饼干袋的膨胀感要突出。

3 最后画出饼干袋膨胀后上面的装饰图、文字等，完成线稿。

4 用18号色和17号色画出木质扶手。

5 再用12号色、13号色和16号色画出山体部分，注意控水，分出明暗面。

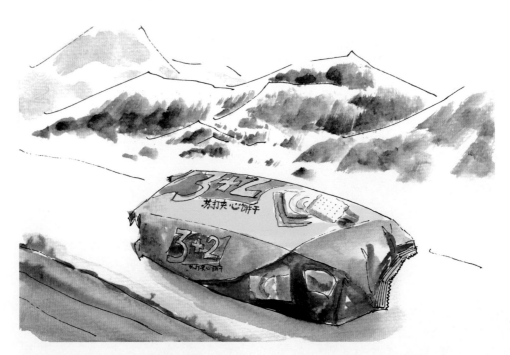

6 用2号色和10号色加微量的23号色画出饼干袋的两个主色调的明暗关系，最后画出饼干袋上面的细节。

海拔4680米

终于到达了游客能到达的玉龙雪山最高处，觉得好有成就感。
啊啊啊，累惨了！

1 用铅笔以流畅的线条画出人物的大致外形轮廓线，定出位置。

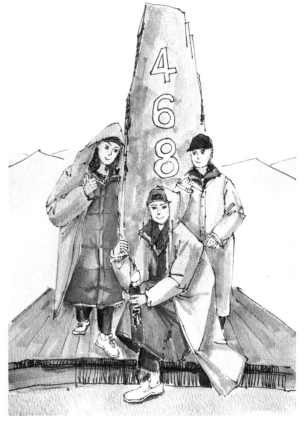

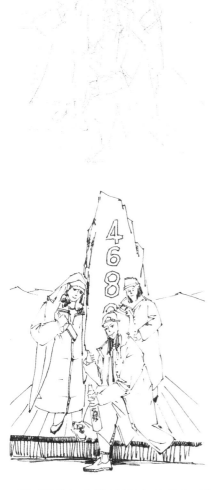

2 用黑色中性笔画出人物和石碑的外形轮廓线，注意衣褶的处理。

3 用12号色画出石碑的颜色，再用2号色加入微量的21号色调色，画出人物外衣的颜色。接下来处理人物身上的红色棉衣，先用12号色加水画出暗面，趁湿，再用7号色晕染出明暗效果。

望向山下

开始下山了，看到栈道上正在上山、下山的人们，觉得很有画面感。

1 用铅笔画出雪山景色的大致外形轮廓线，定出位置。

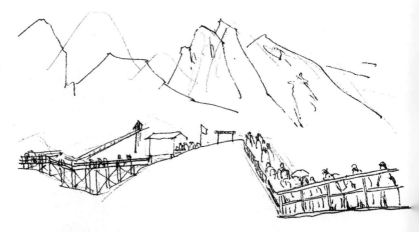

2 用黑色中性笔画出雪山和台阶的具体外形轮廓线。

3 用13号色加不同程度的水晕染出雪山景色的明暗面。暗面部分趁湿须再铺色一遍，雪的部分留白。

4 用12号色加入微量的13号色调色，画出天空和雪山脚下部分的明暗深浅关系。颜色要淡一些，调色时加水的比例要把控好。

5 用7号色和11号色调色，画出人物的衣服。衣服的颜色要有深有浅，要不断变化加入水的比例。最后用19号色和15号色画出扶手和远处的房屋。

望向山上

继续往山下走，回望上山的人们，他们有的在拍照、有的在休息、有的在补充能量。

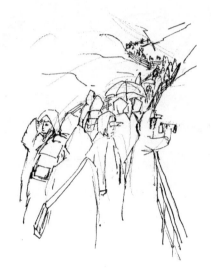

1 用铅笔画出人群等景物的大致轮廓线，定出位置。

2 用黑色中性笔画出人群和景色的具体外形轮廓线，注意人群的线条须遵循近疏远密的透视关系。

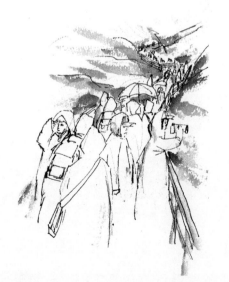

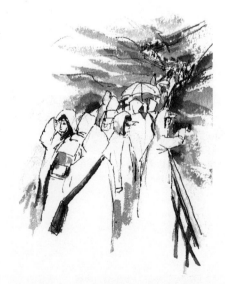

3 用13号色加水画出雪山的明暗面。

4 继续以13号色加微量的水强调出画面中的暗面部分。

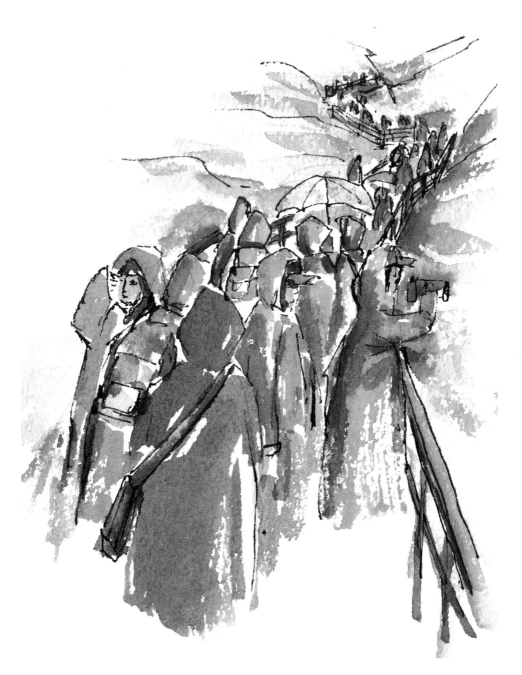

5 用7号色和微量的12号色调色，画出人群的衣服。暗面的部分再铺一遍色，
亮面的部分要在部分地方留白。

大美雪山

不停地驻足，舍不得走得太快，因为雪山真的超级美！

1 用铅笔画出雪山景色的大致外形轮廓线，定出位置。

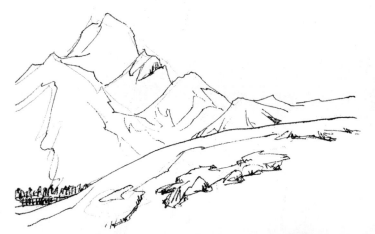

2 用黑色中性笔以流畅的线条画出具体的外形轮廓线。注意详细刻画近处山体的山脊和岩石的线条，体现出近实远虚的空间关系。

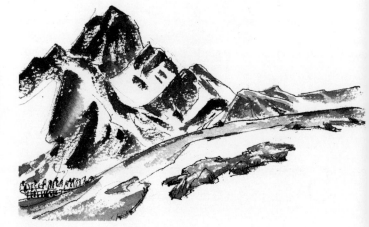

3 用13号色画出山体的明暗面。注意，要不断调整加水的比例，山体的灰度要有变化。

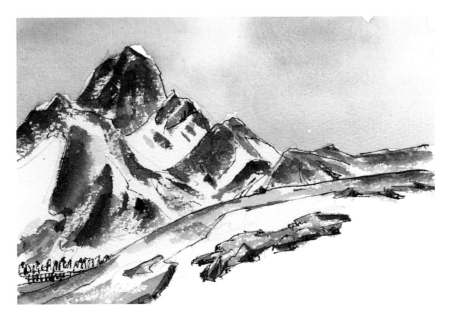

4 用12号色画出远处山体的暗面。天空的颜色用12号色加入微量的13号色调制，加不同程度的水晕染出深浅变化的天空效果。

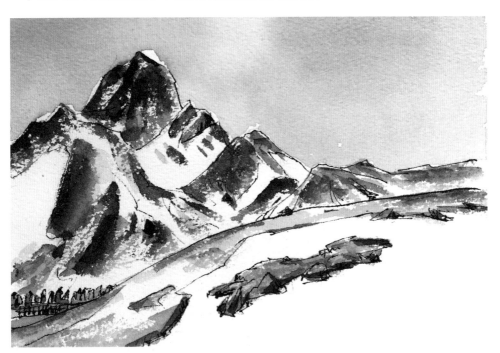

5 用18号色和22号色调色，画出近处的岩石。用7号色和12号色调色，画出远处的人群。

雪山与小黄花

到达海拔较低处，依依不舍。透过花朵们再远眺一下巍峨的雪山吧。

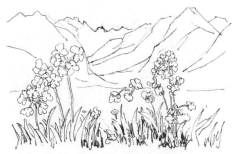

1 用铅笔画出景色的大致外形轮廓线，定出位置。

2 用黑色中性笔画出近处的花卉和远处雪山的具体外形轮廓线，近处草丛的暗面要强调出来。

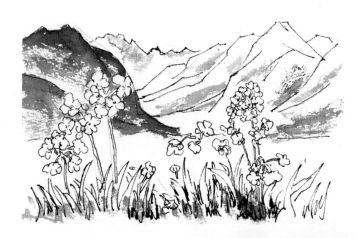

3 用毛笔以笔毛的半干状态，加13号色和不同程度的水，画出山体和草丛的明暗面。注意，山体上雪的位置要留白。

4 用13号色和11号色画出山体的暗面部分。天空的颜色用12号色加入微量的13号色调制，调色时要不断控制水的比例，以体现出天空的深浅变化。在给天空铺色时，可以趁湿用卫生纸吸取部分地方的水分，做出白云的效果。

5 用20号色和22号色画出最近处的草，远处的草地用15号色和微量的22号色调色，加水晕染出深浅变化，趁湿以22号色晕染部分草地，做出颜色变化。

6 最后以2号色加水画出黄色花朵的深浅变化。

镶嵌于雪山脚下的一轮明月
——蓝月谷

蓝月谷，这个宛若仙境的地方也叫"白水河"。

晴天时，这里的水是碧蓝色的，山谷呈月牙形，远看就像一轮蓝色的月亮镶嵌在玉龙雪山的脚下，所以得名"蓝月谷"。又因为湖底的泥巴是白色的，下雨时水会变成白色，所以又叫"白水河"。

我们到达时正好赶上了蓝天，好幸运啊。

晴空下的"蓝月亮"

蓝月谷位于玉龙雪山脚下。在这里，湖水与远处的雪山相映，组成了一幅清幽的画卷。

1 用铅笔轻轻勾画出景色的大致轮廓线。

2 用9号色画出天空，注意不断调整颜料中水的比例，要营造出天空的深浅变化。再用10号色淡淡地铺满水面部分，趁半湿状态，加微量的3号色画出左边水面的部分，同样，趁湿用16号色和12号色画出丰富的水面颜色。

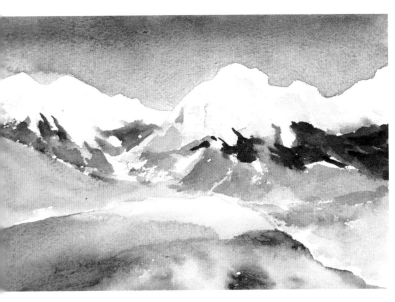

3 山的下部在雪线以下，有绿色植被，对植被调色时不宜用明度过大的色调。山的上部在雪线以上，铺色时只在雪山高处的背光面淡淡铺一层浅灰色即可，受光面做留白处理。

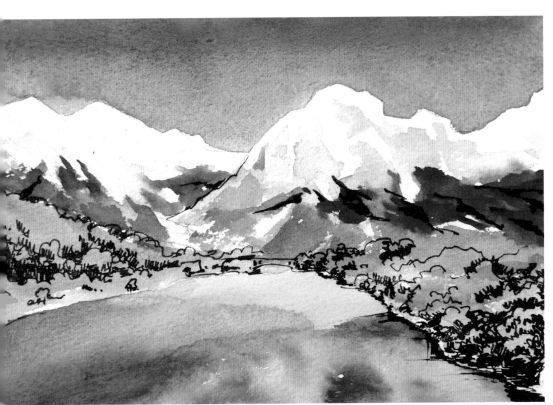

4 用10号色加微量的22号色调色，强调出天空和水面的固有色，让画面更鲜亮。最后用黑色中性笔画出中间部分植物的暗面轮廓线。

拓展　　　**山的刻画技巧**

　　先以上文中的雪山为例。在蓝天绿湖的映照下，雪山上部和下部均偏蓝或偏绿。先画出雪山的上部山势走向轮廓，区分好明暗面。再画出下部，笔触随山势走向而定，最后加深暗面，让画面更具立体感。

不同山的线条和着色

❶ 下图中的山体整体给人平整的感觉。先用浅色平涂，趁湿再用深色画出暗面。

❷ 刻画多个山体时，注意用线条表现出山体的前后关系。为体现出山体岩石部分的参差不齐之感，着色时须侧锋用笔画出岩石部分，并及时控水。

❸ 山体的块面清晰、层次明显时，画线条时注意暗面的笔触要随山体动势而定，可以顺带强调出明暗面。着色时注意整个山体亮面部分中也存在着少量暗面，要处理好。岩石的动势可以用侧锋画出。

蓝月谷的牛儿们

在蓝月谷内，有两头牛一直跟着我们，我猜它们是想让我画它们。好，那就遂了它们的心意吧。

嘿，你们两个，站好了别动。唉？怎么还吃上草了！

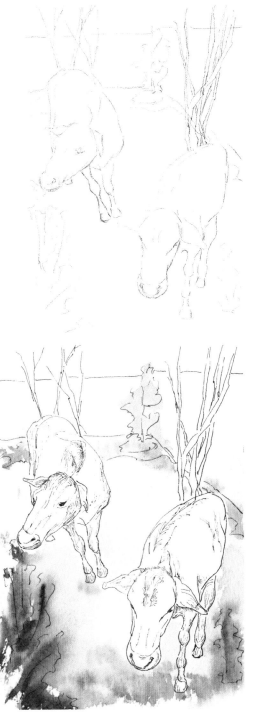

1 用铅笔轻轻勾画出两头牛和后面景色的大致轮廓线，重点要轻画出牛身体上的骨骼线。

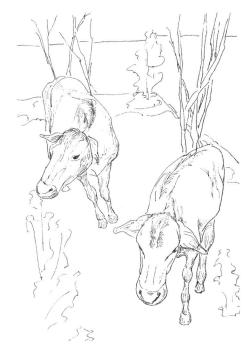

2 用黑色中性笔画出牛的轮廓线和它们身体上的骨骼及毛发线条。最后画出后面景色，让线稿趋于完整。

3 用21号色加水画出草地部分的深浅变化，趁湿，加微量18号色画出两头牛底部的草地部分。

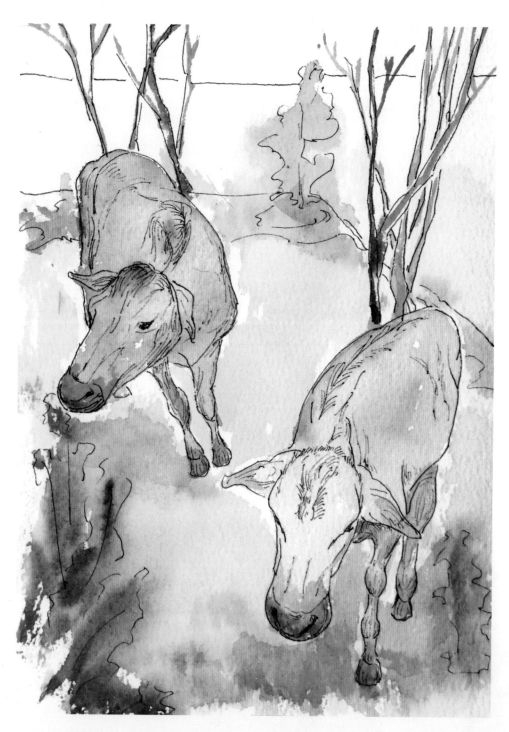

4 用16号色加入微量的18号色调色，画出牛身体上的固有色，再用18号色画出牛腿部和嘴部的暗面，完成画面。

以牛为例，动物头部刻画小窍门

动物头部的线条要体现近实远虚的原则，线条随骨骼及动势而定。重点加深嘴部和耳朵外侧或头顶的着色，让体积感更加明显。

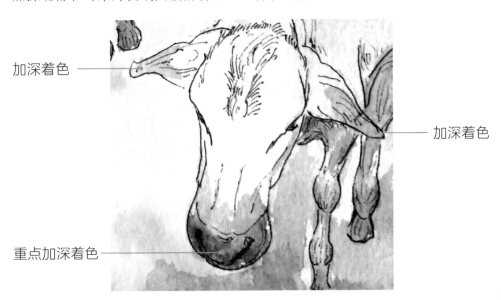

加深着色

加深着色

重点加深着色

加深着色

重点加深着色

碧绿的湖水

看着眼前碧绿的湖水，一种静谧之感油然而生。大家也惊叹于美景，都挪不动脚步了。我顿觉画意盎然，就随手画了起来。

1 用铅笔画出景色的大致轮廓线，定出位置。

2 用14号色和微量的1号色画出水面部分，注意深浅变化，趁未干，用微量的9号色和15号色调色，丰富水面效果。

3 再用20号色加微量的21号色调色，画出植被部分，注意深浅变化。用17号色加微量的13号色调色，画出土地部分，注意深浅变化。

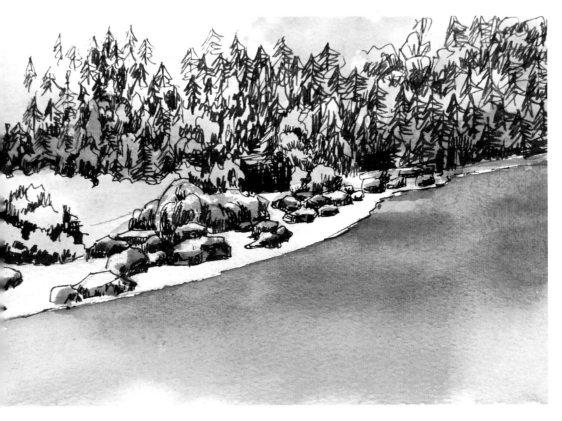

4 用10号色加入微量的23号色调色，画出植被后面和水面的固有色。最后用
黑色中性笔画出植被部分暗面的轮廓线，注意虚实关系。

小贴士

湖面与植被、土地各占画面的约一半，画面构图更具均衡美。湖面与
土地的交接线条有弧度，会有一种蜿蜒之美，让画面除平衡美之外，还多
了些灵动与变化。再以浓墨勾勒树木、翠竹、近山等，与占了约半个画面
的远山、天空形成浓淡、实虚的对比，使得构图中的景物平稳安定，富有
变化，产生节奏韵律。

山、树、水台

这是蓝月谷很热门的一处风景，有人在拍照。我不打算照相，还是用画笔记录下来吧，于是停下脚步开始临摹。

1 用铅笔定出景色的大致位置。

2 用黑色中性笔画出前面的水台及树木等部分的外形轮廓线。

3 水台的暗面要用竖线强调出来，留出空白处，即流水的位置。

4 用14号色和10号色画出中间的水面，用21号色和18号色、19号色画出树木的明暗关系。

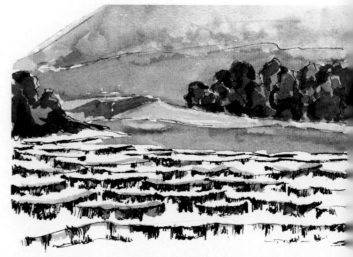

蓝月湖

这是蓝月谷的蓝月湖区域，石碑被蓝色的湖水映衬得如此漂亮。

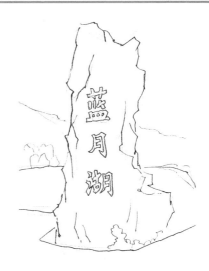

1 用铅笔定出石碑和后面景色的大致位置。

2 用黑色中性笔画出石碑等景色的外形轮廓线，注意石碑的用线要有顿挫感、力量感。

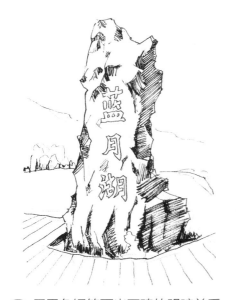

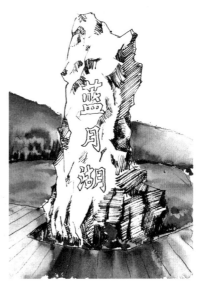

3 用黑色钢笔画出石碑的明暗关系。注意，暗面的线条方向要随石碑质感而定，多以直线表现。

4 用22号色和14号色调色，画出水面固有色，水面暗面要趁湿用10号色晕染。木板用19号色和18号色调色，加不同比例的水画出深浅变化。

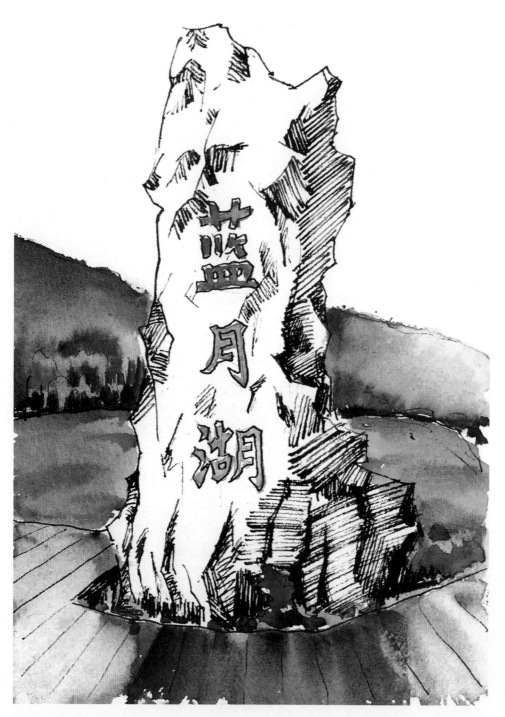

5 远山用22号色画出，顶部山峰的暗面处须趁湿用12号色晕染。文字部分用22号色写出来。

向水而生的树

我们发现蓝月谷的树木都是朝着湖水的方向生长的，大自然好神奇啊。

1 用铅笔画出景色的大致外形轮廓线，定出位置。

2 用黑色中性笔画出景色的具体外形轮廓线，注意线条的疏密关系。

3 继续画出景色的明暗面，初现立体感。

4 用22号色和10号色以不同比例调色，晕染出水面部分。水面左边有树干的投影部分，趁湿用微量的19号色晕染。树干部分以19号色和18号色调色画出。

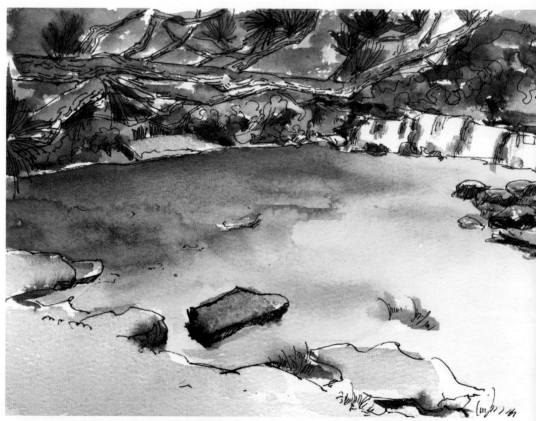

5 远处背景用22号色和12号色画出，近处的石台用12号色画出。

歪脖子树与远方

啊！发现了一棵长势奇特的树。赶紧来一张！

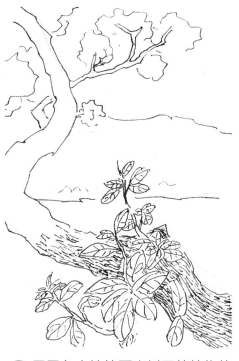

1 用铅笔画出树干及后面景色的大致外形轮廓线，定出位置。

2 用黑色中性笔画出树干等植物的具体外形轮廓线。注意，树干的线条要表现出疏密关系。

3 继续画出树枝、树叶和远处景色部分的暗面，让画面更具立体感。

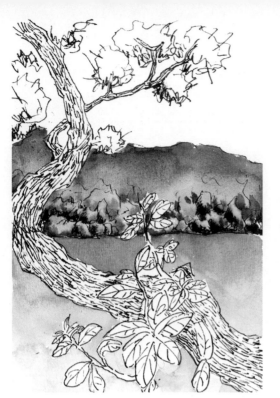

4 用10号色加入微量的22号色调色，通过不断调整水的比例体现水面的明暗关系。先用22号色加入20号色调色，给远处的丛林部分铺色，趁湿再用12号色晕染出上面和底部的暗面部分。

5 用22号色画出上面的枝叶部分。注意，下笔时要灵活调整水的比例，这样铺出来的颜色才不会呆板。

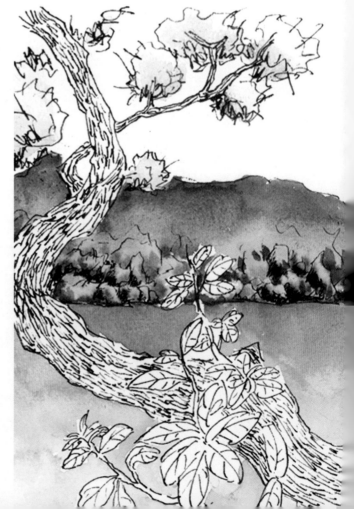

"湿"意盎然的大石头

岩石被湖水长久浸泡，也显得愈发湿润了。

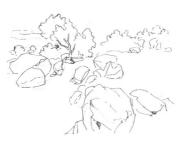
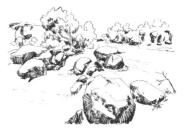

1 用铅笔画出景色的大致位置。

2 用黑色中性笔画出景色的具体外形轮廓线。石头的线条要流畅。

3 画出石头和树木的暗面部分。尤其要注意，石头暗面的线条方向要随石材的纹理而定。

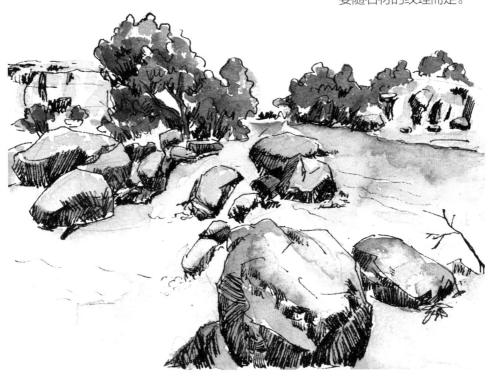

4 用19号色和18号色调色，给前面的石头铺色，颜色不宜过深。用12号色画出远处石头的暗面。用14号色和22号色调色，画出水面，要调整加水比例以营造深浅变化。用21号色和18号色画树，注意营造明暗面。

漫步束河古镇

这几天太累了，大家睡了个自然醒，然后开始懒洋洋地前往束河古镇。束河古镇是茶马古道上保存较完好的重要集镇。当地人称束河古镇为"绍坞"，意思是"在高峰下的村寨"。我们决定在这里享受一段"慢生活"。

古镇的电线杆

束河古镇的入口处有一根电线杆，凌乱的电线很有感觉。

1 用铅笔轻轻画出前面主体物的大致外形轮廓线，定出位置。

2 继续画出后面景物的大致轮廓线。

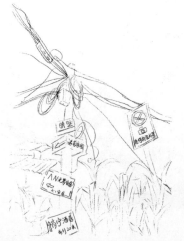

3 画出不同方向的电线和电线杆上大大小小的牌子，重点画出电线疏密错落的线条流畅感。

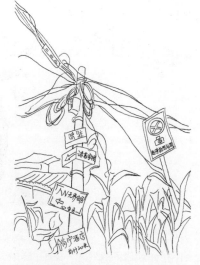

4 最后用黑色中性笔画出整体，要保持线条的流畅度。

5 用21号色、23号色、14号色调色，用不同的颜料比例画出植物部分的深浅变化。用13号色加入微量的17号色调色，画出电线部分，适时加入微量的19号色，画出整个画面的暗面部分。最后画出展示牌的固有色。

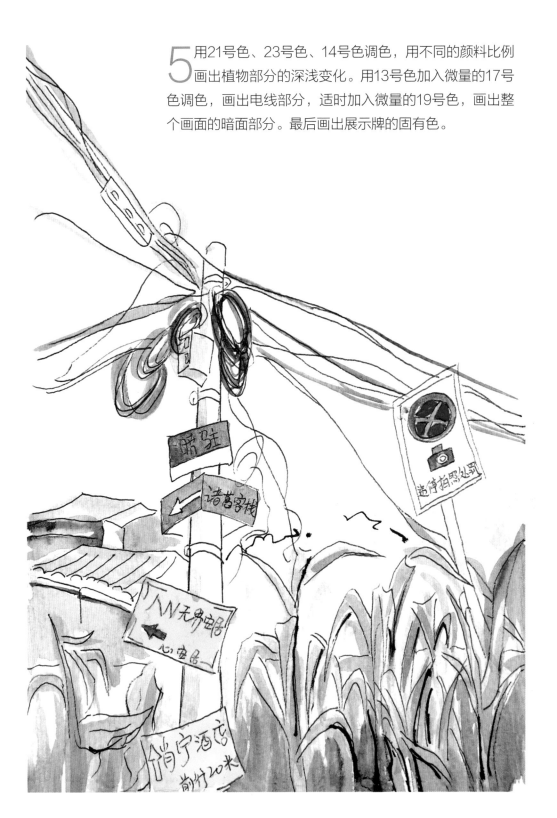

高低错落的阁楼

转到一处小巷子里，高高低低的地势，显得此处阁楼分外有趣。不行，我得画下来。

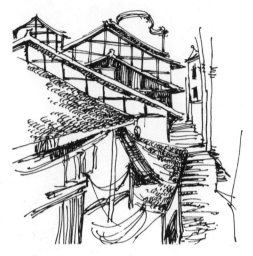

1 用线条轻轻画出建筑的大致外形轮廓线。

2 用黑色中性笔画出建筑物的具体轮廓线，再画出整个建筑的明暗面，重点画出屋檐上部线条的疏密错落之感。

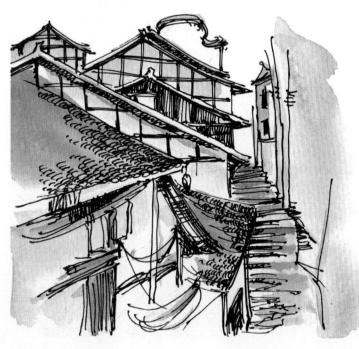

3 用12号色和13号色适度稀释后，给左边的屋顶和右边的墙面部分铺色。用17号色加入微量的18号色调色，画出建筑的木质结构部分。

慢节奏的小店与懒洋洋的狗

慢悠悠地走进一家小店，店主的狗狗懒洋洋地趴在木椅上晒太阳。
小店宁静的氛围仿佛让时光都慢了下来。我们点了壶普洱，喝了起来。

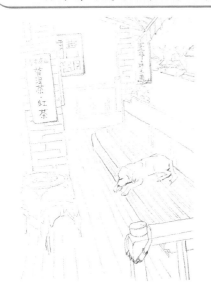

1 用铅笔轻轻地勾画出场景的大致轮廓线。要注意近处地面上和座椅垫子上的条纹近大远小空间关系。

2 用黑色中性笔画出座椅和最前面的木框扶手的轮廓线，要画出前面扶手的木质纹理，表现出质感。

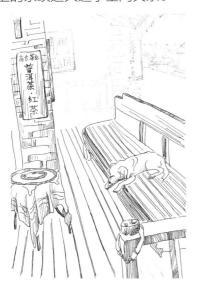

3 画出画面左边的物体及地面，用线条画出墙体和桌布的质感。

4 画出后面的建筑及景色。近处的扶手和窗户略带出明暗面，后面的景色以轻松的线条画出。

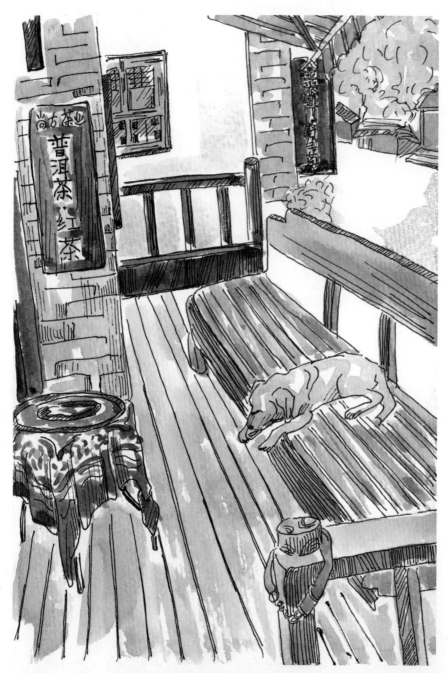

5 用17号色、18号色画出画面中的木质物体部分，用21号色和20号色调色，画出画面右上角的植物。左边桌布用9号色加入微量的22号色调色，画出主色调，趁湿画出桌布花色。然后依次画出其他部分的固有色，注意控水，要表现出明暗、深浅关系。

木质纹理的刻画技巧

先以上文中的木椅为例。前面的木质扶手，其暗面用斜中短线画出。扶手左上角的圆柱体，其线条要表现出木质结构的弯曲走向。后面的木质靠背纹理较平整，用长线画出即可。

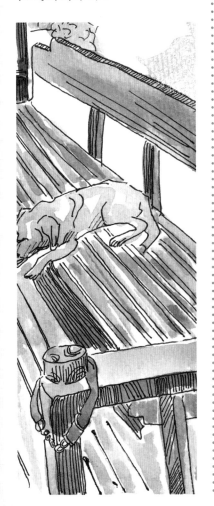

不同形制木质纹理的刻画技巧

❶ 皇家木制建筑纹理

皇家木制建筑多用漆覆盖，用流畅的线条画出结构线即可。里面暗面部分的结构线较多，注意表现出木块的拼接关系。

❷ 木板纹理

木块边缘破损较多，须表现出切面的纹理线条。在本案例中，着色时因为要和后面的木柱有深浅对比，处理画面中的木块边缘用侧锋侧染着色即可。而后面的木柱人工雕琢较多，要随木柱微微弯曲的走势画出线条，最后着色时要强调出暗面，使得画面的立体感更强。

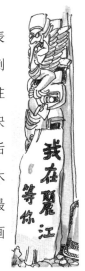

❸ 木板与木架的纹理

木板纹理较平整，多用长直线画出即可。木架的纹理多用短线刻画，注意，要随近大远小的视角画出线条的疏密，表现出空间透视关系。

"我在丽江等你"

路过一家店门口，除了丽江"标配"的花草，更吸引我的莫属这块破旧但有点仪式感的木牌，上面刻着"我在丽江等你"。

1 用铅笔轻轻勾画出整个画面物体的大致外形轮廓线。

2 用黑色中性笔以流畅的线条画出盆栽的暗面和后面建筑的框架部分。

3 继续画出后面物体的轮廓线，重点画出木牌的质感和铜铃的纹饰线条。

4 画出柱子上纹饰的木质感和台阶上石头的轮廓线。前面的石头与后面的石头要形成近大远小的空间关系。

5 用22号色、23号色、20号色搭配，加适量水，画出绿植的主色调，趁半湿状态，以合适的颜色画出花朵部分。

6 用17号色、18号色、15号色搭配，加适量水，画出画面中木质部分和花盆的固有色，要显现出明暗关系。最后画出石头部分，完成画面。

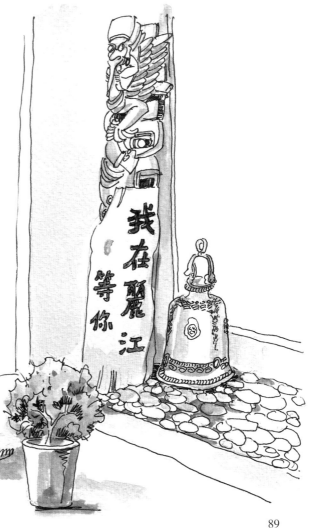

我在丽江等你

走累了，三人歇歇脚。心情不错，休息椅也很舒服，耶！

1 用铅笔画出画面中物体的大致外形轮廓线。

2 用黑色中性笔以流畅的线条画出桌椅及后面建筑等部分的轮廓线和明暗面，注意线条的疏密。

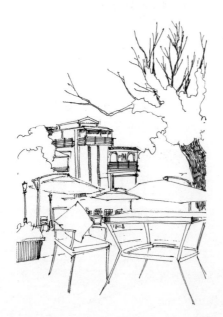

3 画出后面树木的外形。用线要流畅，重点要画出树干纹理的质感。

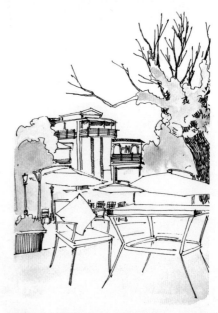

4 用21号色加入微量的18号色调色，适度稀释后画出植物的底色。

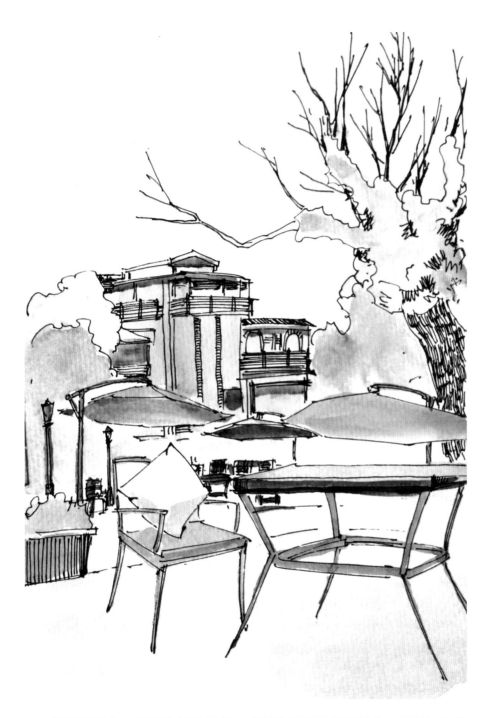

5 再用18号色、16号色画出建筑、桌椅和后面的树干部分，适时加入微
量的19号色，强调出暗面。最后用6号色和微量的17号色调色，画出
建筑体等部分。

不一会儿，走进了一家盆栽店。我很喜欢这个蛮有格调的小瓶子。

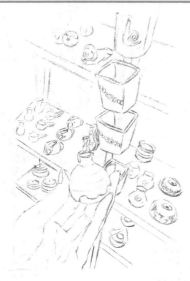

1 用铅笔轻轻画出画面物体的大致外形轮廓线。下笔前要充分体会视角的变化对线条变化的影响。

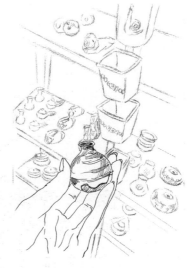

2 用黑色中性笔画出手部的轮廓线及手掌心的纹理走向，再画出手中瓶子的明暗面，表现出体积感。

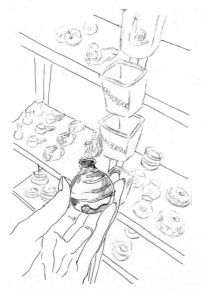

3 继续画出架子的基本框架，注意线条的流畅度。

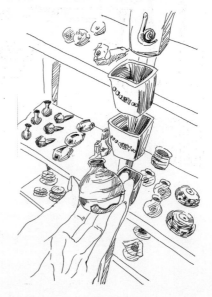

4 画出架子上各种瓶子的外形轮廓线。注意近大远小的空间关系，并画出明暗面，表现出立体感。

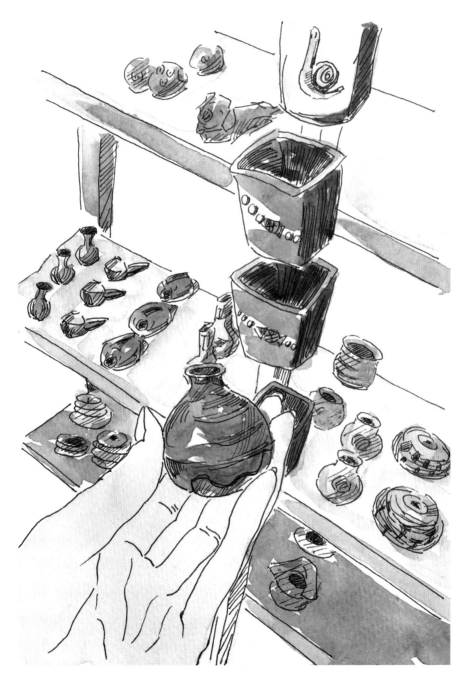

5 用12号色和22号色调色，画出手中瓶子的上部，再用10号色和23号色调色，画出手中瓶子的下部。用18号色和微量的19号色调色，画出后面花盆的暗面，再用17号色和微量的6号色调色，画出后面花盆的亮面。最后画出其他物体即可。

本命挂牌

发现了一家饰品店，在木牌挂饰里寻找到了我的本命挂牌，买下留念。

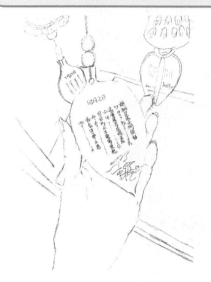

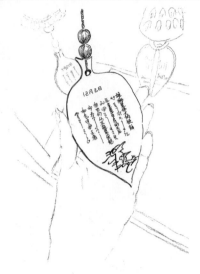

1 用铅笔以流畅的线条画出画面中物体的大致外形轮廓线。

2 用黑色中性笔画出手中木牌的文字和图案，用线条表现出木牌的厚度及拎绳珠子的体积感。

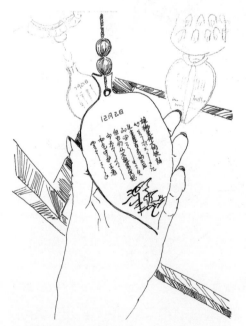

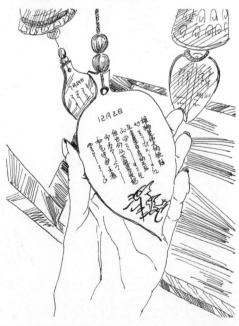

3 继续画出手部和架子部分的纹理，注意用线要流畅。

4 画出后面的两块木牌，分出明暗面，再画出架子台面的大致纹理线条。

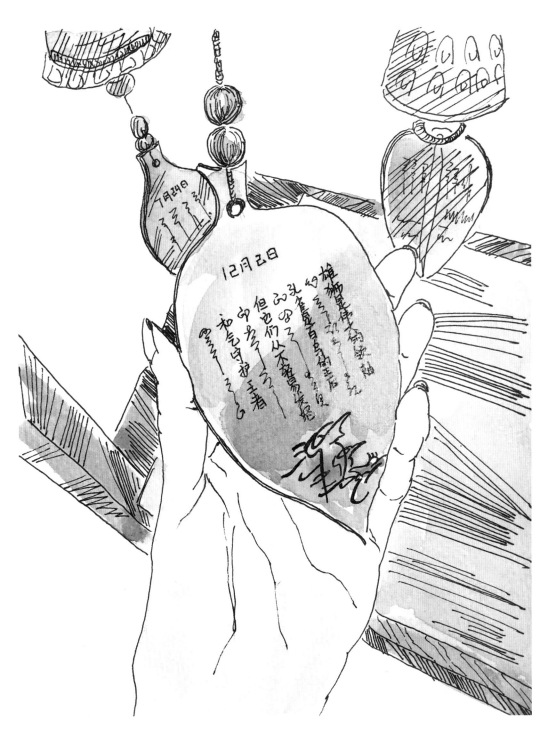

5 用17号色和18号色调，通过添加水的比例画出木架的深浅变化，再用18号色
和13号色适当地画出三个手牌的主色调，最后画出剩余物体的固有色即可。

先以上文中的人物手部为例。此角度大拇指最靠前，处理五根手指时要注意近大远小的透视关系。画手掌时要表现出手心的纹理，线条应随手纹配合手掌动势给出。注意，用线要有轻重缓急，表现出手的厚度。

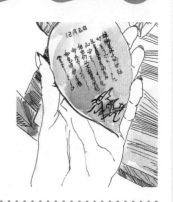

不同角度的手部刻画技法——如何画出逼真而有立体感的手？

❶ 本画中人物左手侧握扁担，手指弯曲。先用线条把手部两侧的外形轮廓线勾勒出来，再刻画出各手指弯曲所呈现的线条。

❷ 本画中左手大拇指离人的视点最近，画时注意体现出近大远小的透视关系。注意，用于表现大拇指与食指连接处的皮肤褶的线条要随手指扭动的方向走，要处理好大拇指、食指的关节部分和手部骨骼形状。

❸ 本画中的手部是正侧面，注意画出手部和胳膊的空间关系，重点画出手掌和手指连接处的关节。

❹ 当人物的双手同时出现在画面中时，下笔前要判断两只手的距离，近处的手应画得较大，以便体现近大远小的空间关系。本画中两只手弯曲相向，放置位置中心呈圆形空心，画手指线条时要随各手指的动势而定。

午后品游古城，回旅店"上房揭瓦"

午后归来，充分感受丽江古城的点点滴滴。

古城内一步一景，那些家家户户的屋檐、砖瓦就是别致的风景。

屋檐与亭子

不远处的亭子勾起了我的画意，把它和近处人家的屋檐组合一下吧。

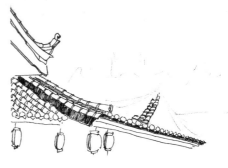

1 用铅笔画出建筑的屋檐和后面景色的大致外形轮廓线。

2 用黑色中性笔画出屋檐部分的瓦片，注意线条的疏密，塑造出大致明暗面，突出立体感。

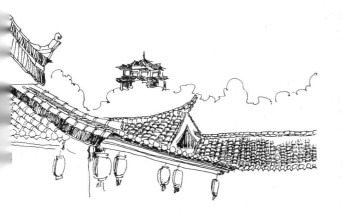

细节：后面建筑的线条要画出轻松感，分出明暗关系。线条要区别于前面建筑的严谨感，使得画面的前后关系更明确。

3 继续画出后面的建筑和景色，完善画面，重点画出屋檐上的瓦片。继续丰富细节，线条要流畅，让画面趋于完整。

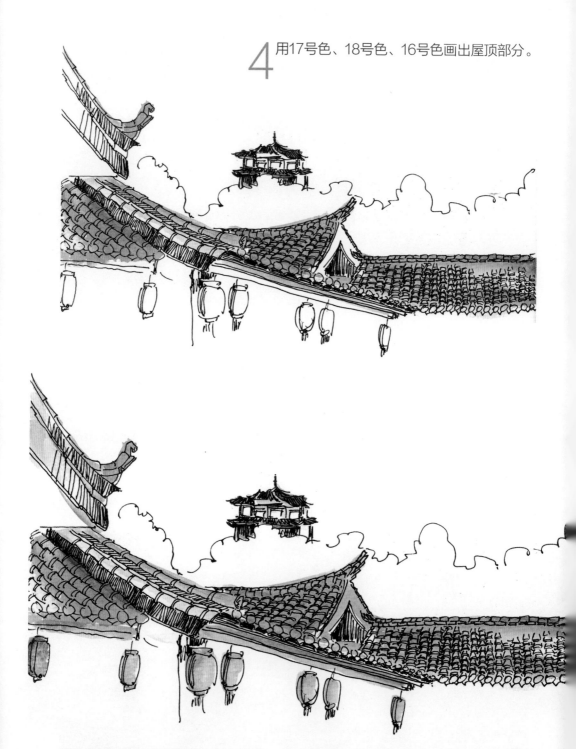

4 用17号色、18号色、16号色画出屋顶部分。

5 用6号色加入微量的7号色调色，画出屋檐下的灯笼。灯笼的暗面可以铺两遍色。

探墙的古树

穿过巷子，来到了相对空旷的街道。抬头看到一棵古树正在欢迎每一位来到丽江古城的人。

1 用铅笔画出建筑及景色的大致外形轮廓线。

2 继续画出建筑的细节部分，重点画出屋檐部分。

3 再以流畅的线条，画出后面景色中树木部分的大致外形轮廓线。

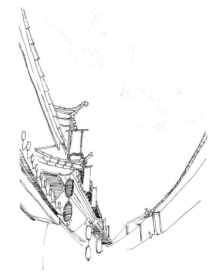

4 用黑色中性笔画出屋檐上的瓦片等细节，用线条疏密表现明暗面。

5 以密集的线条来加重建筑的暗面部分，
让画面立体感更强。画出树木的轮廓
线，要以轻松而流畅的线条画出树干部分的
树皮纹理和树枝的不同状态。

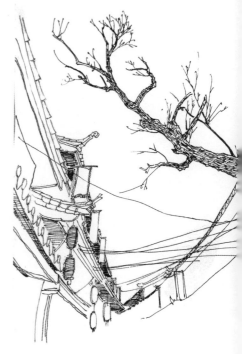

小贴士

　　本图中左边建筑体顶部延长线和
右边建筑体顶部延长线约呈75度角。
左边建筑众多，那么画右边建筑时可
以主观上加一点轻微的弧度，使得右
边建筑也多一些，让画面有均衡之美。
最后在右上角再加一棵向左倾斜的树，
让画面更具稳定感。

6 用13号色加水画出树木
部分，再加点18号色
画出屋檐部分。用6号色和
16号色调色，画出屋檐下部
的固有色。用9号色和22号
色调色，画出建筑的主体部
分。用12号色画出左上檐部
下面，再加点微量6号色，
画出下面的檐部，最后画出
灯笼部分的明暗面。

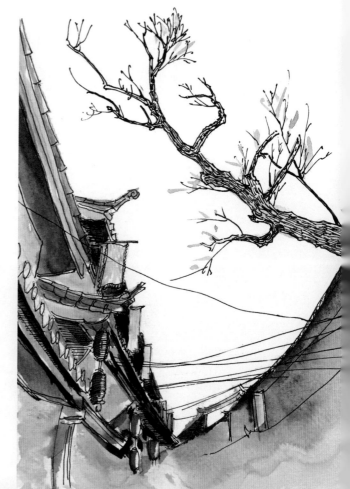

树冠的刻画技巧

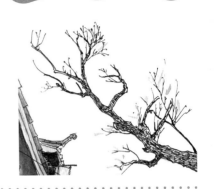

　　先以上文中的树冠为例。图中的树冠整体外形轮廓线的刻画要强调树枝的不同方向和不同的转折状态。

不同树冠的刻画技巧

❶ 有厚重树叶的树冠

　　这种树冠的特点是厚重感，刻画时要以轻松的线条画出大致的轮廓线，再以流畅而轻快的线条画出内部的明暗关系，让树冠的线条更丰富。

❷ 有果实的树冠

　　这种树冠较为稀松，刻画时画出主要的树枝位置、方向，着色时迅速点染出明暗面即可，体现出空间感。

❸ 有很多树枝的树冠

　　这种树冠的特点是上下部分粗细分明。刻画时要注意画出上面树枝的不同方向和转折状态。

❹ 雪中远处松树的树冠

　　松树的树冠以厚重为特点，用黑色中性笔轻松地画出大致的外形轮廓线即可。可以先留出被雪覆盖的顶部，最后通过着色表现出明暗关系，更好地体现出厚重感。

丽江果摊

1 用铅笔画出画面中物体的大致外形轮廓线，注意近大远小的空间关系。

2 把遮阳伞和水果、水果筐的具体位置画出来。

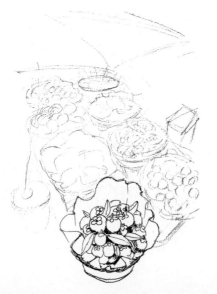

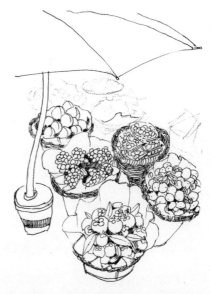

3 用黑色中性笔画出最前面的水果及水果筐的外形轮廓线，最后把上面部分所有水果的底部加重，突出立体感。

4 继续以流畅的线条画出遮阳伞和大部分水果及水果筐。为表现出水果筐的编织质感，画时要注意线条的疏密关系。最后加深水果间的暗面。

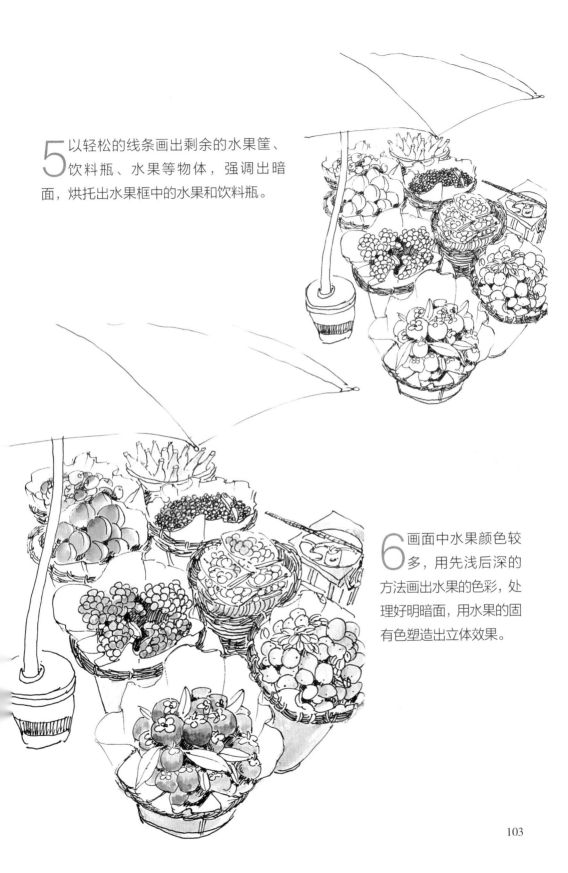

5 以轻松的线条画出剩余的水果筐、饮料瓶、水果等物体，强调出暗面，烘托出水果框中的水果和饮料瓶。

6 画面中水果颜色较多，用先浅后深的方法画出水果的色彩，处理好明暗面，用水果的固有色塑造出立体效果。

菩提手串

在丽江古城发现了一家本地人开的现场制作菩提手串的店，可以现场挑菩提果，现场打孔，现场串，感觉很有意思。

1 用铅笔画出菩提果、桌子和墙上饰品等物体的大致外形轮廓线。

2 用黑色中性笔以流畅的线条画出桌子、菩提果、墙框和墙上饰品的外形轮廓线。注意近大远小的空间关系。

3 适当加重整个画面中物体的暗面，着重加深桌面上菩提果底部的暗面部分，突出整个画面的立体效果。

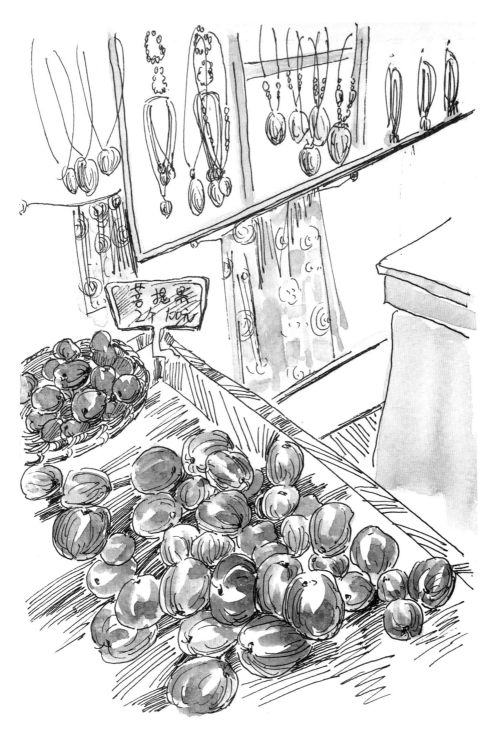

4 用18号色加入微量8号色调色，画出前面的菩提果，趁半湿状态加入一些16号色，画出部分水果的亮面，最后画出其余物体的固有颜色。

石门篆刻

大石门的内壁布满了篆刻，我发现了一处颇具神秘感的篆刻。

1 用铅笔轻轻画出木板及上面的东巴文图案，注意近大远小的空间关系。

2 用黑色中性笔画出东巴文凸起的效果，周边加深。画出周边深浅不一的状态，表现出铜质质感。

3 画出木框的轮廓线和木框上面的纹理，线稿完成。

4 用17号色加入微量的18号色调色，画出木板的固有色，再加一点16号色画出字体的凸面效果。

凹凸面文字雕刻的刻画技巧

把文字周围部分加深，才能突显出文字的凸面效果，这是表现凸面文字效果的窍门。

表现凹面文字雕刻的方法则相反，要把文字部分加深，文字周围部分基本留白，才能突显出文字的凹面效果。

等餐

我们走进一家很有特色的餐厅。等餐之余，向窗外望去，发着呆。

1 用铅笔轻轻勾画出窗外的景色。注意，先处理好门框的透视关系，再画其余的物体。

2 用黑色中性笔画出下面大部分物体的轮廓线，再描一遍暗面，使得画面空间感更强。

3 以流畅的线条画出窗户框架及窗外屋顶上的结构线，让画面基本完整。

4 加深门窗上木质结构的暗面，
画出木质质感的纹理。注意，
画时注意纹理方向的线条和物体的
位置方向一致。

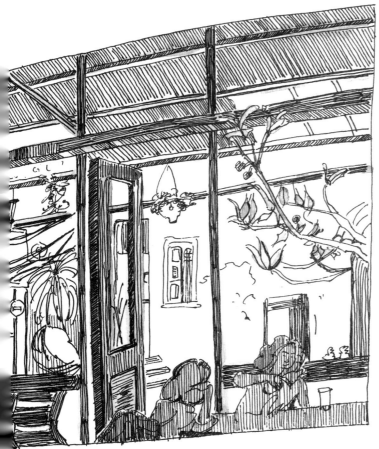

5 用18号色画出门
窗及窗外所有木
质物体的固有色，再
加些17号色画出门窗
的亮面，起到强调作
用，最后画出剩余部
分的颜色。

"上房揭瓦"

回到旅店，开始"上房揭瓦"。老板娘不但没有阻止我们，还为我们拍照。

1 用铅笔以流畅的线条轻轻地画出人物和屋顶的大致位置，注意人物的比例和动态。

2 在轮廓线的基础上，用铅笔进一步细化画面。

3 用黑色中性笔以轻松的线条画出人物和屋顶的外形轮廓线。衣褶部分和屋顶瓦片的纵向延伸感是处理的难点。最后把头发和其他物体的明暗面画出来。

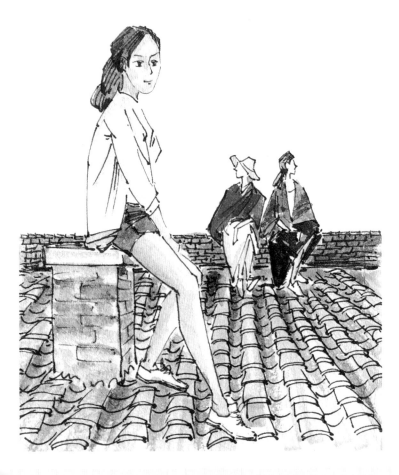

4 用13号色加不同程度的水，画出屋顶的明暗面。最前面人物的牛仔裤用14号色加微量的12号色调色画出，中间人物的衣服用6号色晕染出深浅关系。

砖块和瓦片的刻画技巧

图中的烟筒是用一个个长方体的砖块堆积而成的，刻画时先画出整体的大立方体外形线，再画出一个个小长方体的线条。注意每个小长方体之间要留出衔接面。

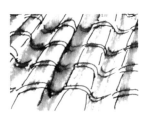

图中的瓦片屋顶整体拼接得很整齐。先用铅笔以流畅的线条画出大体的外形轮廓，再用黑色中性笔画出瓦片具体的状态。注意，表现瓦片要体现出"波浪"的趋势。

邂逅普达措，初逢思肖

来香格里拉的必到之地——普达措国家公园。这里的湖泊湿地、森林草甸、河谷溪流都保留着大自然原始的状态，喜爱自然的瑛公子开心得像个孩子。不过在普达措，让我们最开心的还是偶遇了一位同行的伙伴——思肖。

公园入口

坐了几小时车，终于到达普达措国家公园了，先例行打个卡吧。

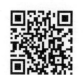

1 用铅笔轻轻画出画面中物体的外形轮廓线。注意近大远小的空间关系。

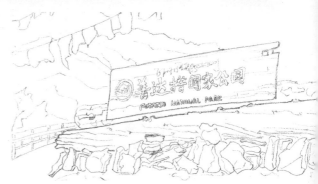

2 用黑色中性笔画出木板及上面的文字，加深木板暗面。注意表现出木板的质感。

3 继续以轻松的线条，画出木板下两根朽木的质感。群石的坚硬质感是表现难点，要突出暗面效果，让画面立体感更强。

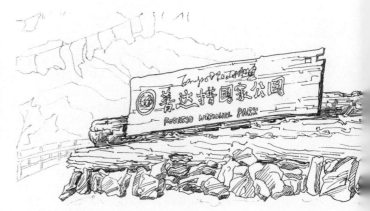

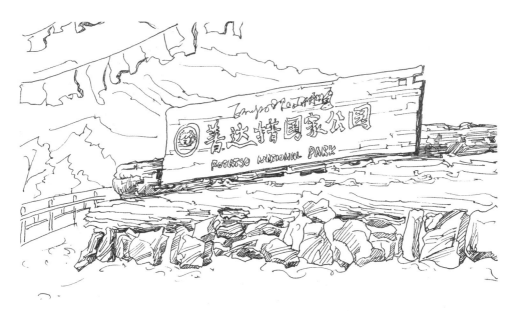

4 以流畅的线条画出后面景色的外形轮廓线，完成线稿。

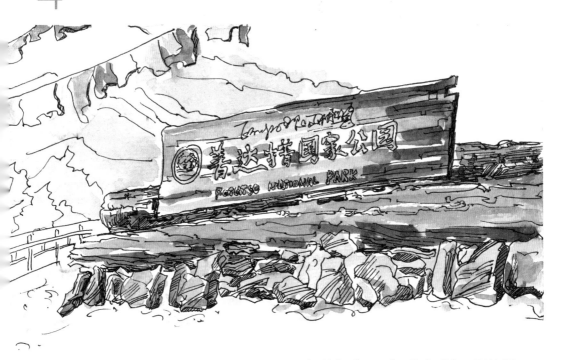

5 用19号色加入微量的21号色调色，画出标牌部分，强调明暗对比。石头部分用13号色、12号色搭配铺色，可加入微量的17号色调色，增加质感。注意，要画出石头的明暗关系。最后画出剩余景色的固有色。

❶ 自然状态的石块

　　自然状态的石块横切面较明显，刻画时要以清晰的明暗面区分，其暗面多用长线条表现。

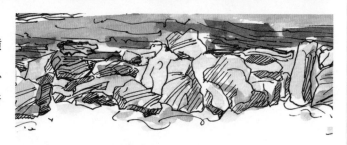

❷ 台阶石块

　　台阶多以人工轻微打磨而成，平面和立面较平整，所以轮廓线要工整。捎带画出石块的磕损细节，更能表现其质感。

❸ 雕塑石块

　　雕塑石块人工雕琢痕迹明显。如右图中这块，上部石材平整，用线要流畅，下部雕刻部分要用线的疏密去表现明暗关系和凹凸感，让此部分更有立体感。

宁公子登高观景

我席地而坐，静静地观赏着这一望无际的美景。

哦，此图赐名《宁公子登高观景图》。

1 用铅笔画出人物及景色的外形轮廓线，定出大致位置。

2 用黑色中性笔画出人物、书包及台阶的轮廓线。注意，人物身上的纹饰要随衣褶状态而变化。

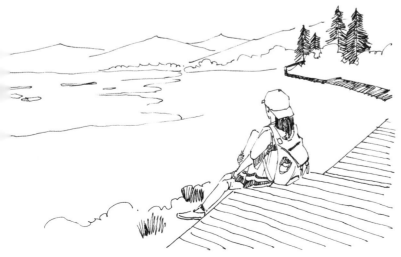

3 画出剩下的景色部分，强调出植被的暗面，塑造出立体效果，完成线稿。

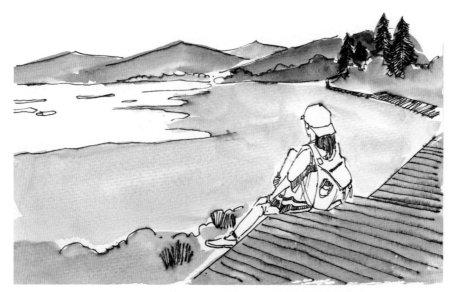

4 用21号色和22号色调色，画出草地部分。远处的绿植部分用21号色和微量的18号色、16号色调色画出。远山用10号色和微量的21号色调色画出。最后用17号色和微量的22号色调色，画出台阶。注意，调色时要控制好用水量。

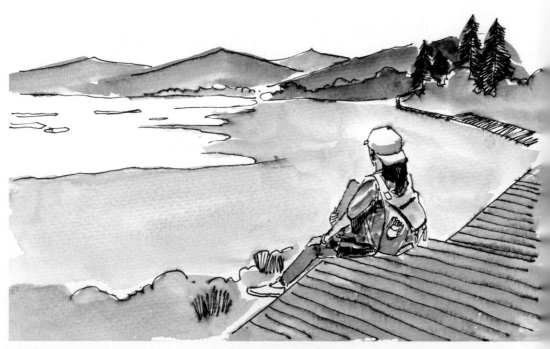

5 最后画人物的衣服，用3号色画出书包的黄色部分，14号色画出牛仔裤部分。

黄色小花

信马由缰地漫步在普达措的广阔天地间，偶然间发现了一簇迎风舞动的黄色小花。好吸睛啊！决定把它们画下来。

1 用铅笔先画出主要的几朵花朵的位置。

2 用黑色中性笔细画出花朵的具体形态，稍微强调出花托及花茎的暗面，以烘托出花朵。

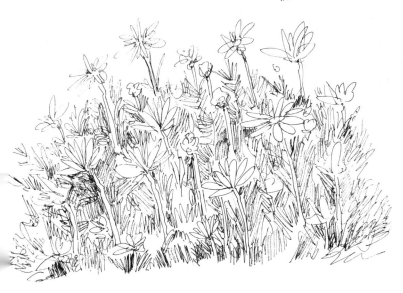

3 继续画出草丛的部分，用线要流畅。

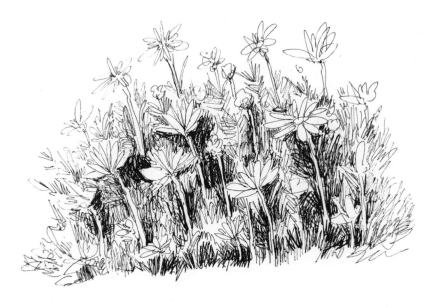

4 加重靠前的草丛部分暗面，让画面立体感更强。

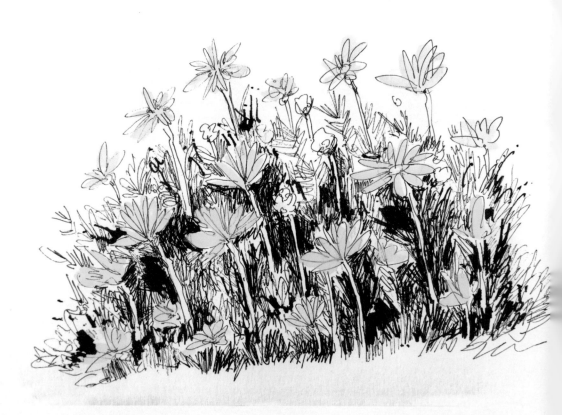

5 用2号色画出花朵部分。注意，画稍靠后的花朵时，要加大用水量，在明度上表现出前后关系。

小松鼠

 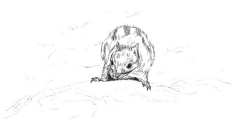

1 用铅笔轻轻画出小松鼠和景色的大致外形轮廓线，定出位置。

2 用黑色中性笔画出松鼠身上的毛发。注意，毛发的线条方向应与身体的朝向一致。然后加重松鼠底部的暗面。

 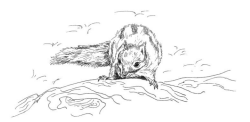

3 画出松鼠尾巴的轮廓线，尾巴上的体毛方向同样以尾巴的朝向一致。

4 最后以流畅的线条画出景色的轮廓线，以完成线稿。

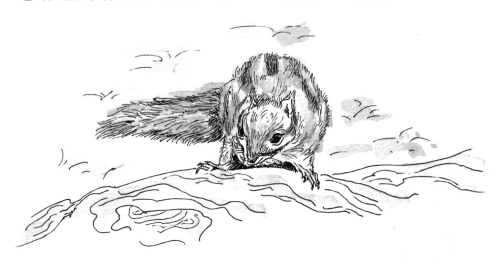

5 用18号色和13号色画出松鼠的身体部分，再用21号色画出后面的草地部分。本画的颜色不宜过深，颜料的加水量可稍微多一些。

先以上文中的松鼠为例。松鼠躯干的毛发长度中短，尾部则较长。所以体身用短线勾勒，尾部多用较长的线条画出。注意用线方向要随身体的转动方向而变化，用线的疏密要表现出立体感。

不同动物毛发纹理的刻画技巧

①狗

狗身上的毛发较少，身体较光滑，仅用大致的外形线画出即可，没有过多技巧。

③羊

羊身上的毛发多呈团状，有柔软之感，所以下笔时要轻而概括地画出外形轮廓线，表达出厚重感。

②马

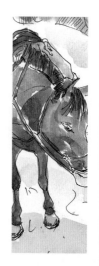

马身上的毛发整体较平滑，只有头部和肩部的毛发很长，下笔时把握好这一特征即可。体身可以用外形线直接带出，画头部和肩部长毛时，用的长线方向要随着马身体的扭动而画出。

④野猪

野猪的肩部和底部的体毛较旺盛，长短不一，这两处的用笔方向要按照身体的扭动方向而定。

黄色花枝

从地上捡起开满黄花的花枝，每一瓣花朵都是那么的错落有致，娇艳可爱。

1 用铅笔画出茎部和花朵的大致位置。落笔要轻，便于修改。

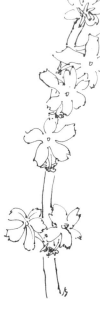

2 用棕色勾线笔画出花枝的外形轮廓线。注意，花茎部分用线要流畅，要画出结构特点。

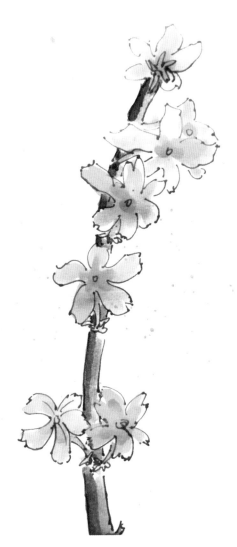

3 用2号色加水后在花朵上轻轻铺色，再用3号色和微量的16号色画出花的暗面及花蕊部分，茎部用16号色和15号色画出，要分出明暗面。

顽强的花儿

普达措的美景很多，可是对于我来说，最具有吸引力的却是这树干里坚强生长而出的花儿。

1 用铅笔勾画出树干和花朵的大致位置。

2 用深蓝色勾线笔以轻松的线条画出植物的轮廓线，再用16号色画出树干，要随时调整加水量，做出深浅效果。用6号色画出花朵，要表现出明暗关系。用20号色和微量的16号色调色画出叶子。

四人同框

在普达措最开心的是——邂逅了兴趣爱好一致且相谈甚欢的思肖。来一张同框合影吧。哦,穿黑色鞋子、露出一只脚的就是思肖。

1 用铅笔画出腿部的大致外形轮廓线,定出位置。

2 用棕色勾线笔以轻松的线条画出裤子和鞋子部分,注意裤褶的方向。

3 继续画出木地板的线条,注意近大远小的空间关系。

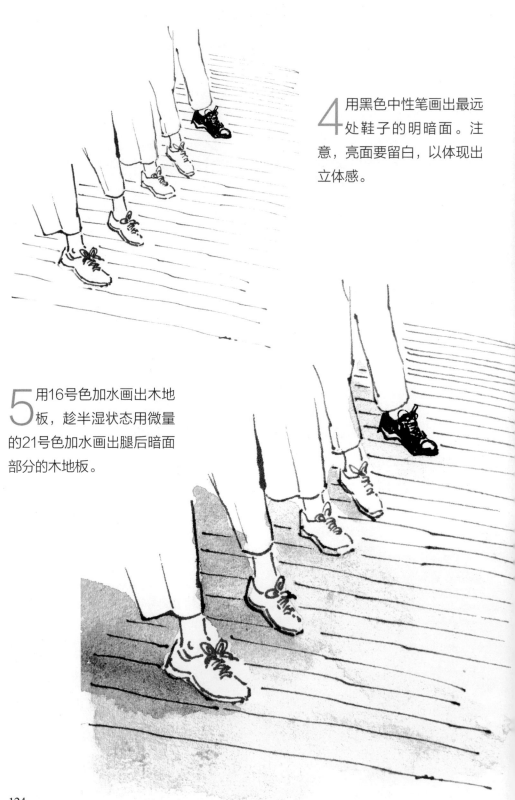

4 用黑色中性笔画出最远处鞋子的明暗面。注意，亮面要留白，以体现出立体感。

5 用16号色加水画出木地板，趁半湿状态用微量的21号色加水画出腿后暗面部分的木地板。

访月光之城——独克宗

月光之城——独克宗，位于香格里拉。古城依山势而建，不时陷入雨雾中。石板路上有当年马帮留下的深深马蹄印，那是时间的信物。

古城大门

我们来到了这座隐藏在云雾中的秘境古城，我们心中的乌托邦——独克宗。

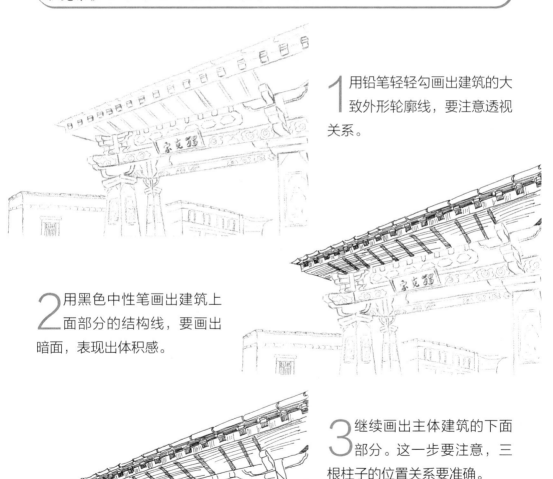

1 用铅笔轻轻勾画出建筑的大致外形轮廓线，要注意透视关系。

2 用黑色中性笔画出建筑上面部分的结构线，要画出暗面，表现出体积感。

3 继续画出主体建筑的下面部分。这一步要注意，三根柱子的位置关系要准确。

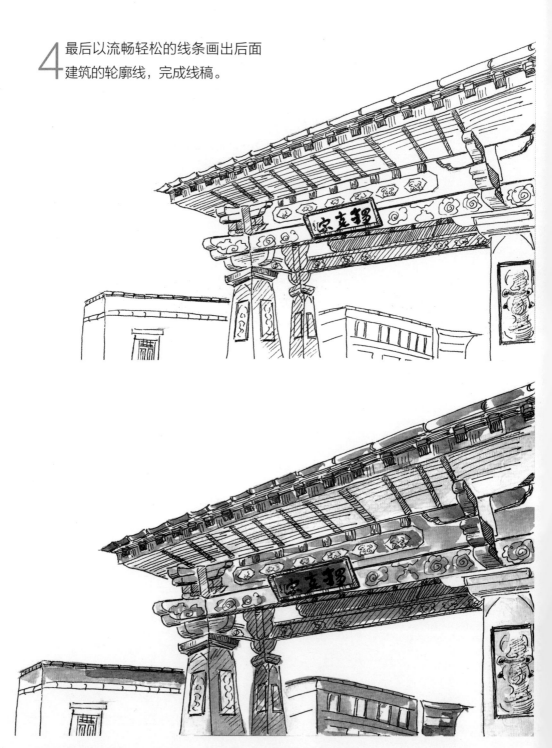

4 最后以流畅轻松的线条画出后面
建筑的轮廓线，完成线稿。

5 用19号色画出建筑的主体色部分。要用加水量的多少来表现深浅关系，强
调出明暗面。用17号色加水画出檐部部分。

独克宗的餐饮店

不愧是独克宗，这里就连普通的餐饮店都显得那么静谧、悠远。

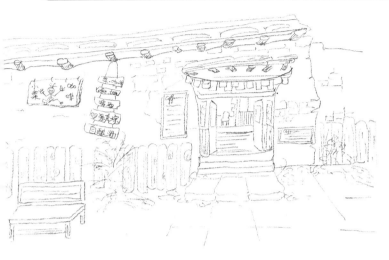

1 用铅笔勾画出建筑的整体外形轮廓线，用线要流畅。

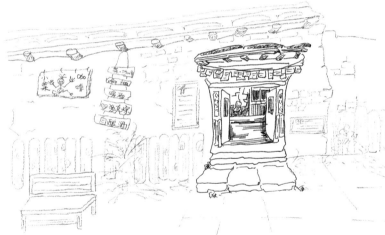

2 用黑色中性笔画出门口部分的轮廓线。注意，要在画出门内物体后再加重其暗面，使画面具有立体效果。

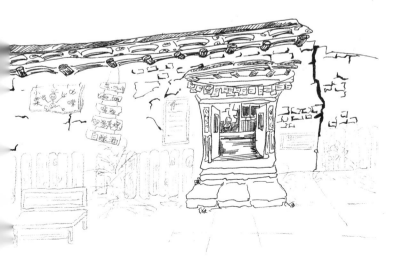

3 画出屋檐上的木质纹理，再画出破旧墙体的效果。注意，墙缝的线条要有粗细变化，这样才显得自然。

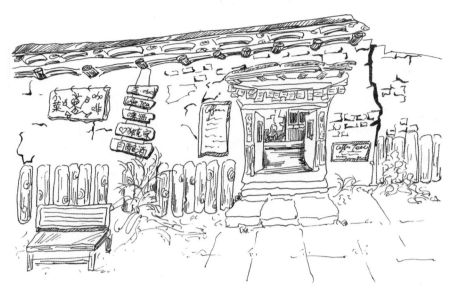

4 画出墙上的饰物和左前方的椅子，并强调出暗面，突出立体效果。然后把木板围挡的质感和花草及前面的台阶画出来，完成线稿。

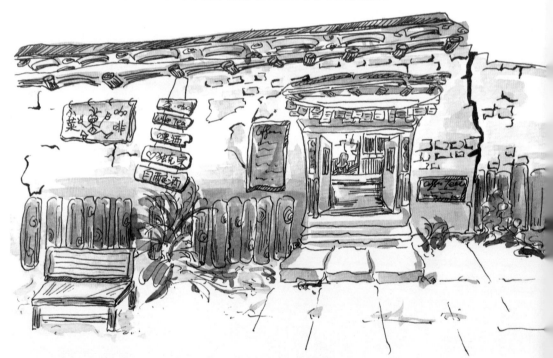

5 用18号色加入不同程度的水，画出建筑的檐部和木质栅栏，注意深浅关系。然后加入微量的16号色画出标牌部分。用21号色和23号色加水画出植物，要注意明暗关系。

白塔

该怎么形容这里呢？静谧、圣洁……
抱歉，我觉得我匮乏的语言不足以描绘，还是老老实实画下来吧。

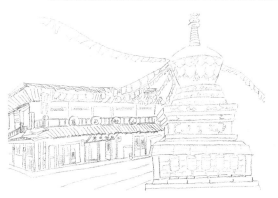

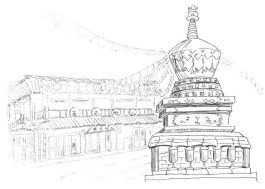

1 用铅笔画出前面的白塔和后面建筑的大致外形轮廓线。

2 用黑色中性笔画出白塔的轮廓线，然后塑造出白塔暗面，表现出画面的立体效果。

3 画出风马旗的轮廓线。这一步要注意近大远小的透视关系，前面旗子要较后面的旗子大一些。

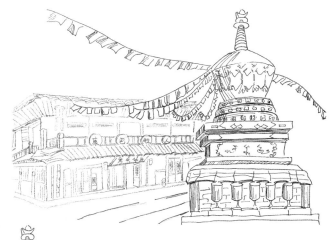

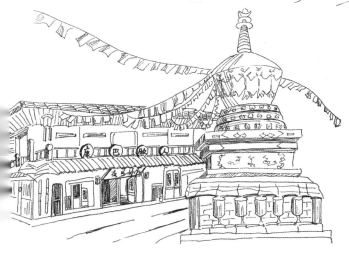

4 画出后面建筑的轮廓线，加深暗面及屋内部分，完成线稿。

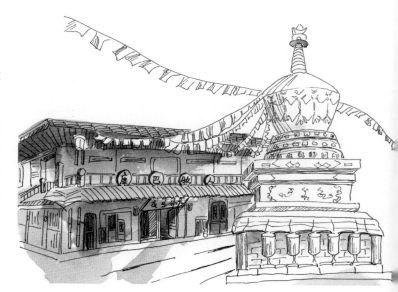

5 用18号色加不同程度的水量，画出建筑檐部的深浅变化，然后用12号色加水画出檐部下面的建筑体和白塔暗面的部分。

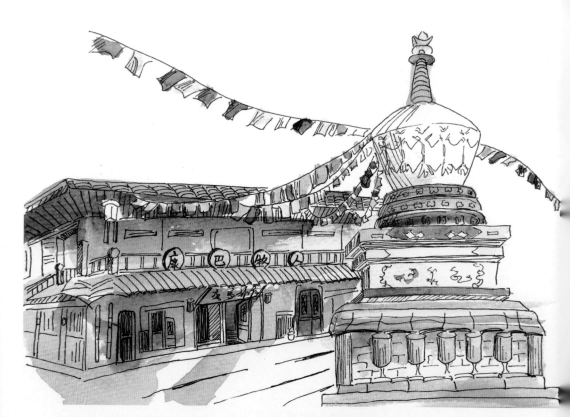

6 用3号色加微量的16号色画出旗子和白塔的黄色部分。分别再以21号色、6号色、18号色和9号色加水后，画出白塔部分的明暗关系。

古城深巷

我们仨寻觅到一处小吃店，正要进去补充能量，发现深巷口交界处的构图格外有趣。有艺术细胞的我决定记录一下。

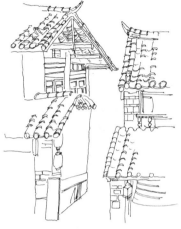

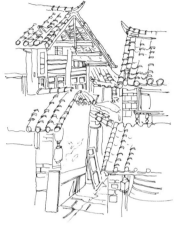

1 用铅笔轻轻勾画出建筑的大致外形轮廓线。

2 用黑色中性笔画出建筑的外部结构线。注意，线条要有疏密变化，表现出空间感。

3 继续丰富画面，画出街道和最里面的建筑。这一步要注意近大远小的透视关系。

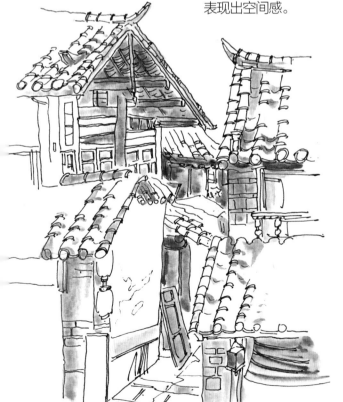

4 用13号色画出房屋和街道的暗面，用16号色加水画出房屋木架结构的明暗关系。

小贴士

铺色时要注意：

（1）及时控水，保持纸面水分适当。

（2）着色要层层罩染，暗面可适时多铺一遍颜色。

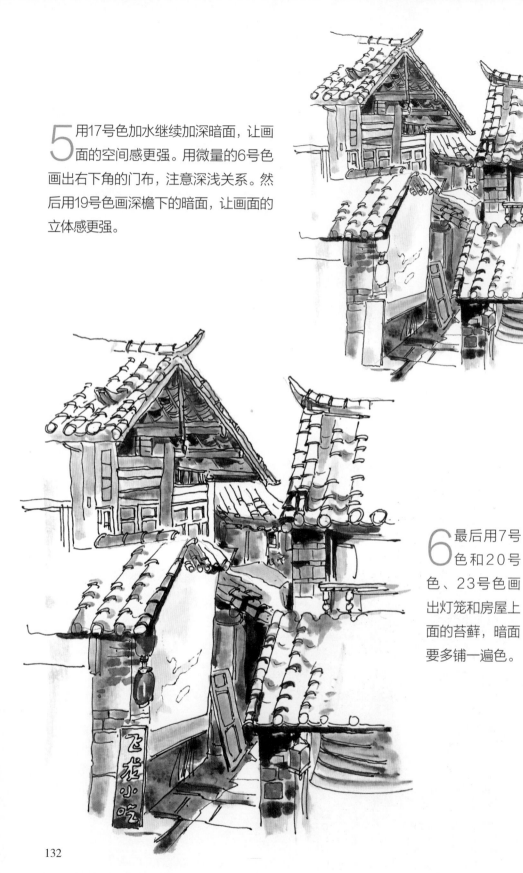

5 用17号色加水继续加深暗面，让画面的空间感更强。用微量的6号色画出右下角的门布，注意深浅关系。然后用19号色画深檐下的暗面，让画面的立体感更强。

6 最后用7号色和20号色、23号色画出灯笼和房屋上面的苔藓，暗面要多铺一遍色。

飞龙小吃

畅玩纳帕海

纳帕海自然保护区位于香格里拉。这里是香格里拉县最大的草原，也是云南最富有高原特色的风景区。由于当地人的悉心爱护，每当秋季来临，许多飞禽便光顾这里。常常看到黑颈鹤、黄鸭、斑头雁等在草原上空高飞低旋。

思肖的第一次露脸

还是让思肖露个脸吧（右一）。
这次的合影摆什么姿势好呢？想了半天，想出了这么个奇怪的姿势。

1 用铅笔轻轻勾画出人物和后面景色的大致外形轮廓线，定出位置。

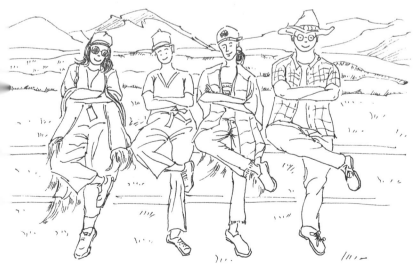

2 用黑色中性笔以流畅的线条画出四个人物、远山、草原的具体轮廓线。注意，人物衣褶的处理要随身体的动势而定。

3 用20号色和23号色调色，加水晕染出前面的草原部分，趁湿用12号色晕染出人物的影子。用21号色和微量的17号色调色，画出后面的草原。用22号色和微量的12号色调色画出远山，可以通过减少颜料中的水量来表现远山的暗面，也可以通过铺色两遍来表现。

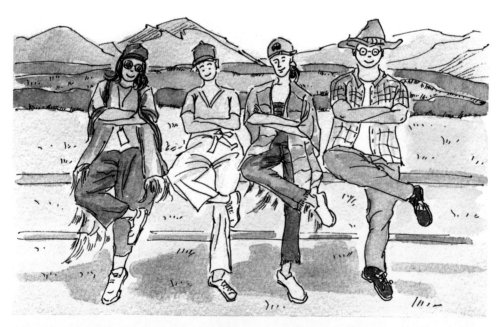

4 用12号色画出左一和左三人物的裤子，暗面须上色两遍，衣褶部分要强调出来。用22号色和微量的10号色调色，画出左四人物的裤子。用23号色和微量的10号色调色，画出左三人物上衣的部分颜色，趁湿，再用6号色画出上衣的部分颜色。

萌萌的马儿

纳帕海草原马儿的面相也是如此可爱啊。太萌了，把它画下来。

3 继续用线条表现出明暗关系。

1 用铅笔画出马的大致外形位置。

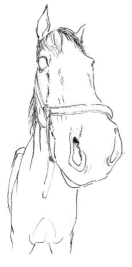

2 用黑色中性笔画出马的具体外形轮廓线，要画出毛发。注意，线条的方向要随毛发方向而定，表现出疏密效果。

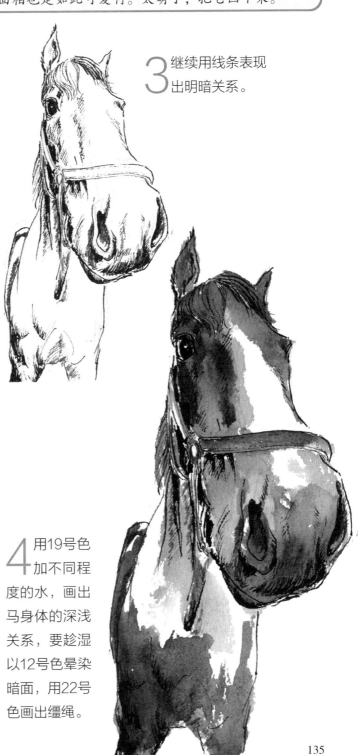

4 用19号色加不同程度的水，画出马身体的深浅关系，要趁湿以12号色晕染暗面，用22号色画出缰绳。

犀利马眼

看！我捕捉到一只犀利的马眼。画下来，画下来。

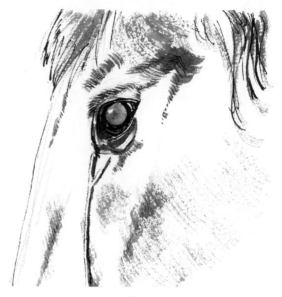

1 用铅笔勾画出马头的大致外形，定出位置。

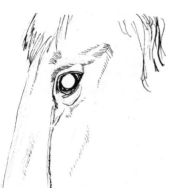

2 用黑色中性笔画出马头的具体外形轮廓线，画出骨骼感，要表现出毛发的方向和疏密关系。

3 用18号色表现毛发，搓开毛笔的笔毛，画出明暗面。

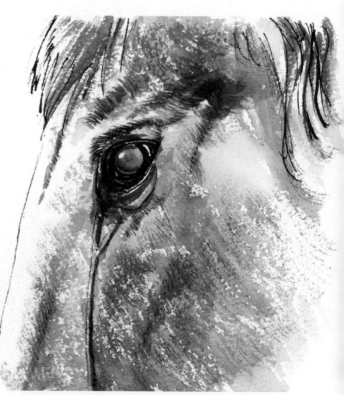

4 继续铺色，要注意深浅关系。

蓝天、远山、嫩草

草儿嫩绿又茂密，蓝蓝的天上飘荡着白云。感觉这里不用特意取景，因为处处是景，比如这里。

1 用铅笔勾画出植物的大致外形轮廓线，定出位置。

2 用黑色中性笔画出植物及远山的具体外形轮廓线。

3 用21号色和22号色调色，控制加水比例，画出植物的深浅变化，其亮面要加入微量的2号色，暗面用12号色画出。

4 用12号色画出远山，同样要控制好加水比例，表现出山的明暗面。以10号色加不同程度的水，画出天空的明暗关系。白云的部分要留白，注意处理好自然过渡面。

河边的马儿（1）

远眺，看到河流旁边有几匹马儿在惬意地吃草，甚是悠哉。

1 用铅笔定出景色的大致外形轮廓线。

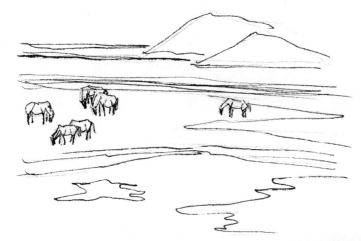

2 用黑色中性笔画出景色的具体外形轮廓线。注意，画河流部分时线条要流畅。

3 用12号色以不同的稀释程度画出水面的明暗关系，用23号色画出远山。

4 趁湿，以12号色和10号色搭配画出远山的深浅变化，注意处理好过渡效果。用21号色和15号色以不同比例调色画出近处的草坪。趁湿再以22号色画出暗面部分。

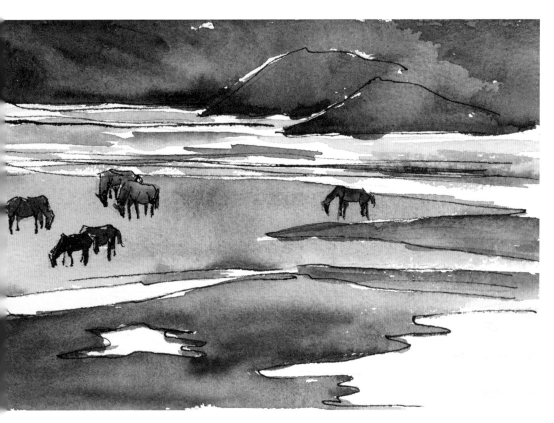

5 最后，用19号色画出马群。

河边的马儿（2）

嘿，这儿还有一匹性格孤僻的马儿。我继续画。

1 用铅笔画出景色的大致外形轮廓线，定出位置。

2 用黑色中性笔画出景色的具体外形轮廓线，强调出远处河面的暗面部分。

3 用22号色和12号色画出水面，通过不断改变加水的比例来画出水面的深浅变化。注意，水面的白云投影部分要做留白和自然过渡的处理。

4 用21号色画出远山。

5 趁湿，再以12号色和11号色画出远山的明暗关系，中间远山的暗面须用11号色趁湿再晕染一遍。用15号色加21号色画出草坪，趁湿用12号色晕染暗面。

6 用19号色和18号色画出马儿的明暗面。

夜游古城，宁公子与思肖之约定

在丽江古城又遇见了在香格里拉同行，也同为艺术爱好者的思肖，两人一拍即合，计划着同游全国各地的美景……

旅店躺椅

随手画一下旅店内的躺椅。哦，顺便说一句，这椅子超级舒服。

1 用铅笔轻轻勾画出躺椅的大致外形轮廓线，定出位置。

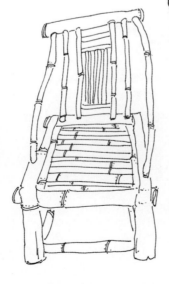

2 用黑色中性笔画出躺椅的具体外形轮廓线，表现出竹质的质感。要随椅子的方向画出线条，以处理好空间关系。

3 用15号色加入微量的19号色调色，画出躺椅的明暗面。趁湿，用微量的13号色强调出暗面，让椅子的立体感更强。

眺望古城

三人享受着在丽江古城的最后一晚，感恩一路的际遇。为了创造共同的回忆，我们来到了最高处眺望古城。

1 用铅笔轻轻勾画出建筑的屋顶和远山的大致外形轮廓线，定出位置。

2 用黑色中性笔画出屋顶的具体外形轮廓线。注意，落笔要有轻重缓急，两侧屋檐下均要画出暗面，表现出立体效果。

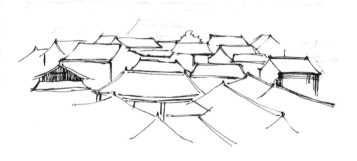

3 画出近处屋顶的瓦片和远景部分的屋顶和树木等。重点是近处屋顶瓦片部分的刻画，这里的线条要表现出节奏感，适当加深暗面，让画面趋于完整。

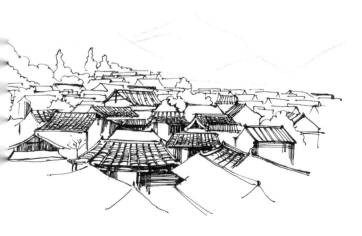

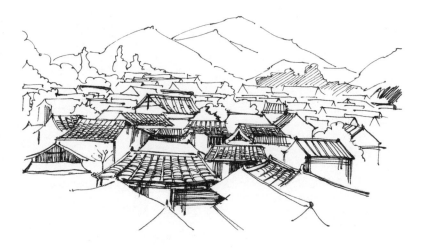

4 以流畅的线条画出远山部分，表现出前后关系。

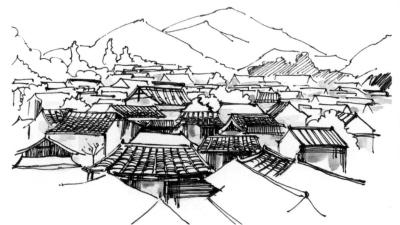

5 用3号色加水铺色画出古城的灯火，再用4号色点缀，做出明暗效果。

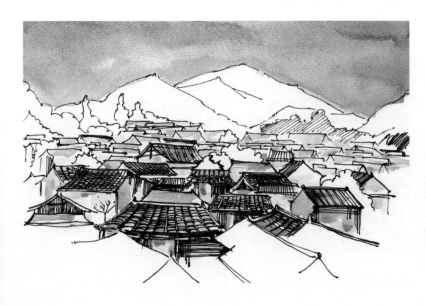

6 用12号色加水铺出天空和屋顶的底色，再用微量的6号色晕染前面的屋顶和天空上部，趁半湿状态，用微量的17号色晕染天空下部，再用8号色画出部分屋顶，让画面的色彩更丰富。

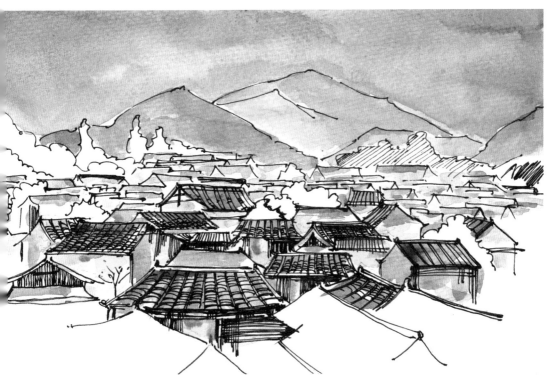

7 最后用12号色加不同量的水画出远山的明暗层次关系。

本图中的古建筑群落占画面的一多半，与远山和天空形成对比。运用俯视角度展现宽广视野，近处房屋处理得十分简略，仅仅勾出轮廓线，与中景房屋的详尽表现形成对比，再远处的房屋同样简略画出，这样处理能让整个画面有多层次的变化，构图感强烈。

夜幕下的古城

夜暮下，看着泛起橘黄色暖光的古城人家，心里暖暖的。

1 用铅笔定出物体的大致位置。

2 用黑色中性笔画出屋顶及树木的外形轮廓线，注意近处屋顶较远处屋顶的瓦片要稀疏一些，要体现出空间关系。

3 用钢笔画出树木和屋檐的明暗面，让画面立体感更强。

4 用13号色加入不同比例的水，表现出天空的明暗效果，注意暗面须趁湿再晕染一遍。

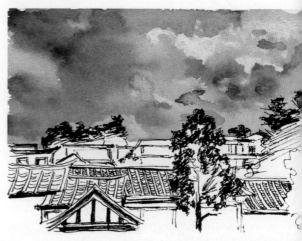

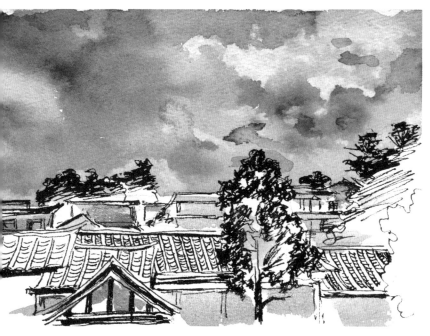

5 用3号色和4号色画出夜间屋内灯光的颜色，注意要有深浅变化。

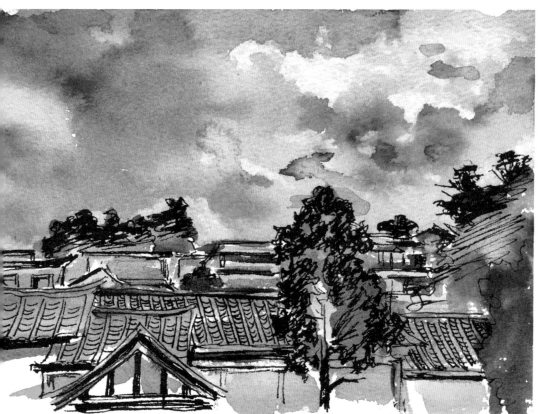

6 以少量13号色加水平涂屋顶，再加入少量12号色画出右面的树木，完成画面。

僻静的街道

夜晚漫步在古城街头，发现有这么一处街道很是僻静。

 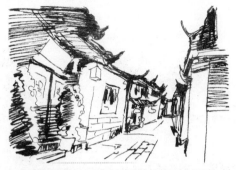

1 用铅笔定出街道房屋的大致外形轮廓线。

2 用钢笔勾画出街道房屋的具体外形轮廓线，并强调出明暗关系，注意线条要流畅且轻松。

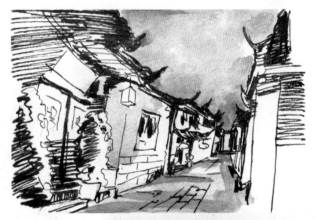

3 用12号色画出天空，通过改变颜料加水的比例来营造深浅变化。用13号色和微量的11号色调色画出地面。用11号色加水画出左边的墙面，趁湿用微量的15号色晕染墙面的上部。

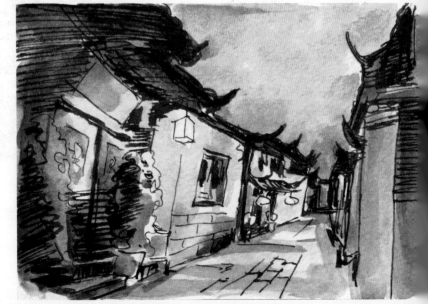

4 用13号色和12号色完善墙面。

夜色中的小店

在转弯处，看到一家灯红酒绿的小店，热闹非凡。我们决定进去小坐一会儿。

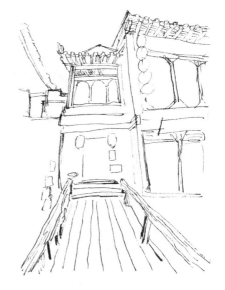

1 用铅笔画出房屋的大致外形轮廓线，定出位置。

2 用黑色中性笔画出房屋的具体外形轮廓线，强调暗面，注意透视关系。

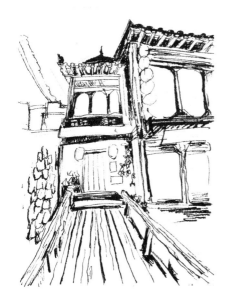

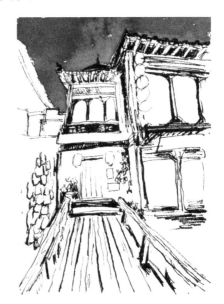

3 继续强调暗面部分。注意，线条方向要随木质结构而定。

4 用12号色画出夜空。

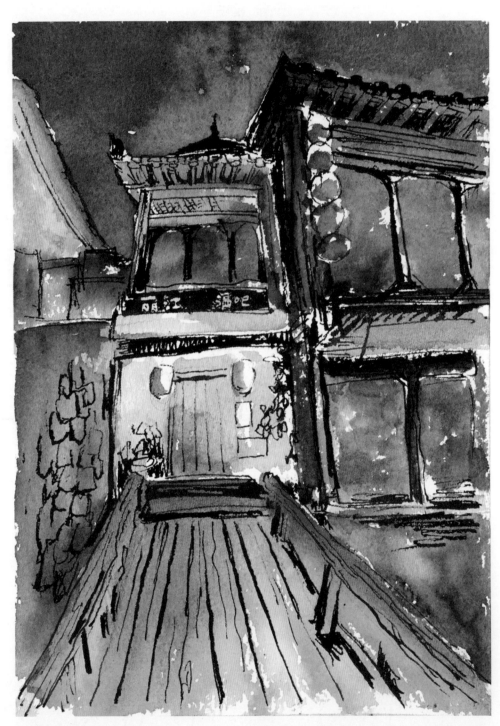

5 用7号色画出木质走廊，趁湿用10号色晕染远处的部分。用12号色加入微量的13号色画出暗面部分，趁湿分别用微量的6号色和3号色晕染出屋内部分。

暮色夜话

我们在小店的二楼选了一处靠近窗边的座位坐下。三人谈论起这趟旅途中的点点滴滴。

1 用铅笔定出房屋和电线的大致位置。

2 用黑色中性笔画出房屋部分和电线的具体外形轮廓线，强调出远处房屋的明暗关系。继续画出近处房屋屋檐的暗面，让画面更具立体效果。

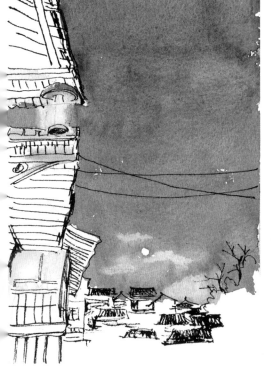

3 用12号色加入微量的11号色调色，画出夜空部分。注意，夜空的下面部分要适时用卫生纸吸水分，形成云朵，月亮部分要留白。

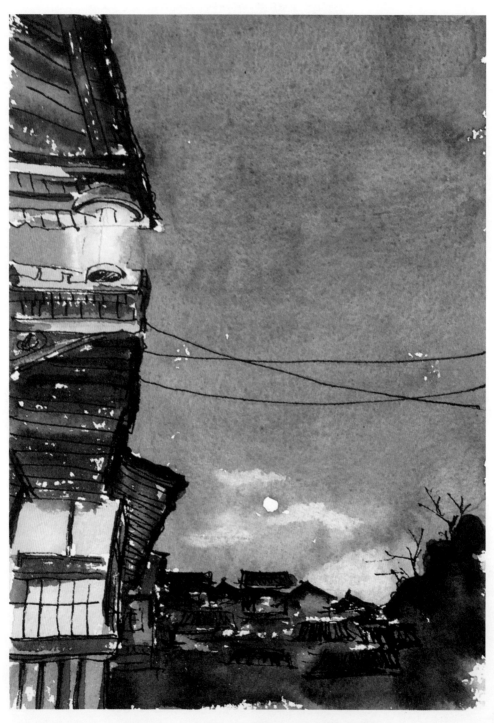

4 用19号色画出屋檐部分，趁湿用2号色画出灯光光晕的位置。

再见，彩云之南

丽江，到了该说再见的时候了。我会把你留在我心里，然后开启下一段旅途。

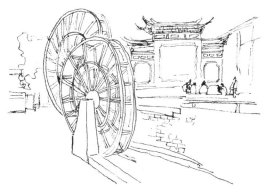

1 用铅笔画出景物的大致外形轮廓线，定出位置。

2 用黑色中性笔画出建筑和前面水车的具体外形轮廓线。

3 继续强调出画面中的暗面部分，让画面更具立体感。

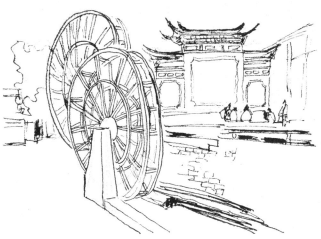

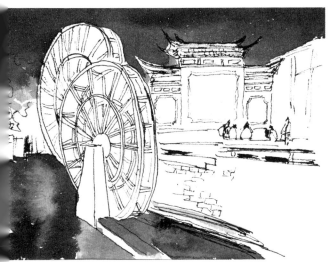

4 用13号色加入微量的11号色调色，画出夜空及近处左边水面等部分。趁湿，用2号色加入微量的20号色调色，画出远处的树木。

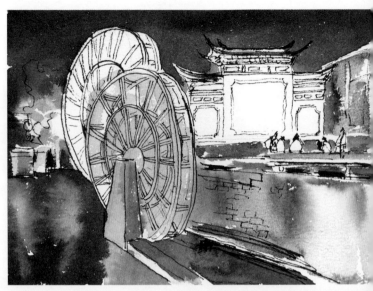

5 用12号色加入11号色再添加不同程度的水，画出砖墙的深浅变化，最后用18号色画出近处的水车。

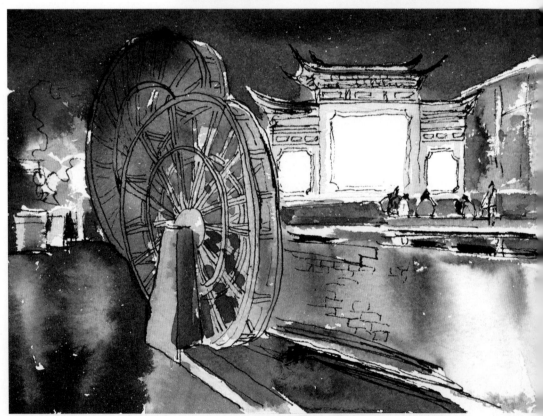

6 趁湿，用12号色画出水车的暗面，完成画面。